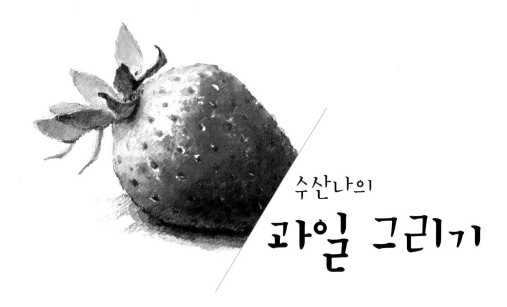

수산나의
과일 그리기

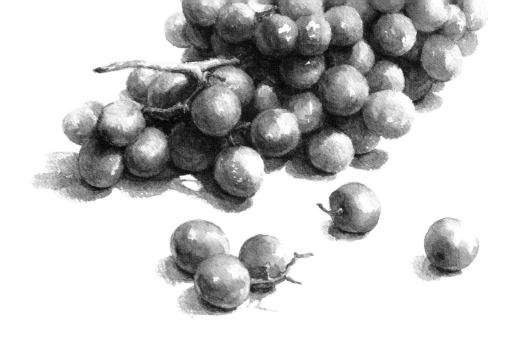

과일 그리기를 시작하며

요즘 시대는 모든 것이 빨라졌고 빠른 것이 대세인지라, 그 속도에 맞추다 보면 어느덧 나를 잃고 있다는 느낌까지 들곤 한다. 드물게 반가운 소식은 나와 같은 사람이 많은지 느리게 살자는 운동이 생기고, 자연과 함께 하며 다소 불편하더라도 친환경적인 삶을 꿈꾸는 움직임이 많아졌다는 것이다.

삶의 모든 분야뿐만 아니라, 다양한 미술활동 중 회화에서도 컴퓨터를 이용하여 신기하거나 편리한 기술력이 많이 우선시 되는 작품경향을 많이 만나는데, 그렇기 때문인지 이렇게 일일이 수작업 하면서 세상에 하나 뿐인 그림 한 장을 완성하는 카타르시스는 더욱 남다르다.

또한 불특정 다수인 독자를 대상으로, 어떠한 과정으로 어떻게 진행된 그림인지에 대하여 설명하며 안내하는 실기도서를 위하여 미술작업을 하는 일은 분명 큰 의미를 가진다고 생각한다. 더불어 작가가 제작하는 그림은 단순히 시세포에 전달되는 작품 한 점이 아닌 작가의 숨결이고 영혼이기에, 이제 막 그림에 입문하는 열정 가득한 초보 예술가들의 앳된 영혼에 큰 누가 되지 않기를 바라는 마음도 함께 실었다.

그림을 잘 그리는 사람보다, 진화하고 진보하는 사람이 더 기대가 되는 것이 선생의 마음이다. 그러한 경우에는 옆에서 그늘이 되어 주거나 거름이 되고 싶다는 생각이 들 정도로 지켜보며 함께 하고 싶은 정도가 크다. 이는 '잘 그리는 그림' 이 전부가 아니라는 말로, 본인의 성향과 주장, 장점을 살린 '영혼 있는 개성' 이 녹아난 '좋은 그림' 이 제작되기를 바라는 마음이며, 이 책을 만들게 된 원동력이기도 하다.

그림을 시작하게 되는 동기를 들어 보면 개인사 만큼이나 다양하다.

오랫동안 함께 동행 해 온 배우자의 회갑선물로 아내의 얼굴을 그려 선물하고 싶어 그림을 시작한 분도 있고, 자신이 하고 싶은 일을 시작하고 싶어 이르지 않은 나이임에도 붓을 잡았던 분이 수년간의 지속적인 노력 끝에 칠십 생신잔치로 개인전을 하신 감동적인 일은 많은 생각을 하게 한다. 무엇이 우리를 행복하게 하는 것인가. 물질 이상의 가치가 있는 이러한 예술 활동은 질적인 성과보다 더 강한 내적인 승화를 끌어내고 나누어 준다. 언제 어디서든 그림을 위해 첫 걸음을 떼고 있다면, 부디 자신을 사랑하고 세상을 아끼는 마음으로 즐거이 지속하는 것에 대한 큰 노력이 필요하다. 그리하여 고대하던 여행을 하는 걸음걸이 옆에 이 책이 있어, 함께 지팡이가 되고 도시락이 되어 주는 한 권의 책으로 남기 바라는 마음을 감히 적는다.

이 책에는 단일색을 사용했을 때에는 색상표로 기록하지 않았으나, 두 가지 색 이상을 섞은 경우에는 색상을 터치로 남겨두고 혼색한 색 이름을 일일이 적어 두었다. 물감회사에 따라 색상의 이름이 조금씩 다르기 때문에 같은 색을 찾기 곤란할 수 있겠지만, 비슷한 색을 섞어 유사한 결과가 나오면 되므로 색정보에 너무 연연하지 않아도 된다. 아주 미미한 양의 색들을 섞는 경우와 팔레트에 사용하던 색들을 함께 혼색하는 경우는 색상정보를 남기기 어려웠음을 양해하기 바란다.

두어 장의 그림만 홀베인 수채물감을 사용하였고, 대부분은 미션골드 수채물감으로 작업을 통일했으며, 절반은 와트만지에 그렸으나 책의 중반부터는 파브리아노지에 그렸다.

또한 여러 가지 다양한 회화의 기법을 맛보는 것이 아닌, 물의 사용을 중심으로 하여 번지고 흐르는 과정에 초점을 맞추어, 하나의 채색방식을 제대로 마스터 할 수 있도록 '과일' 이라는 단일소재와 '번지기 기법' 으로 간결하게 유지하였음을 밝힌다.

끝으로 이 모든 사진 작업은 남편의 전문적인 솜씨로 촬영과 보정이 이루어졌고, 늘 격려하며 사랑을 아끼지 않는 멋진 가족과, 학생작에 정성을 기울여 준 가윤이, 믿고 기다리는 신뢰를 책의 내용으로 갚으리라 마음먹게 한 미대입시사의 구본수 실장님께 감사드린다.

2014년 논산에서 김수산나

contentS

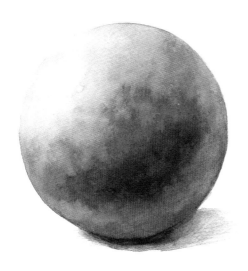

과일 그리기 기초

소중한 삶을 한 걸음씩 살아오면서 미술에 대하여 수많은 생각과 작은 시도들을 거듭한 결과 드디어 본격적으로 마음먹고 처음 그림을 시작하게 되었다면, 두근거리는 설레임과 손발이 저미어 오는듯한 짜릿한 긴장감을 만나게 될 것이다. 나는 지금도 그러한 느낌이 소중하기에, 이 책과 더불어 다소 더 듬거리며 그리기를 익혀가게 될 여러분도 함께 경험하며 즐길 수 있기를 바란다. 유의할 점은 우리들이 무언가를 학습하게 될 때 강하게 압박받는 구호 같은 개념이 있는데, 기초는 튼튼해야 한다며 반복 숙달 훈련을 거듭하다 보면, 어느새 심신은 지쳐가고 정작 하고 싶었던 시도는 꿈만 꿔 보다가 중도에 포기하게 되는 경우가 생기기도 한다. 물론 기초는 튼튼할수록 좋겠으나, 이러저러한 작업내용의 변화를 거듭하면서 기초적인 부분도 함께 다져지게 된다는 너그러운 자세도 필요하다고 본다. 편안한 마음으로 눈앞의 맛있어 보이는 과일 한 개를 요리조리 살펴보면서 빛에 따른 색감의 변화와, 입체를 평면으로 표현하는 즐거움을 서툴게나마 경험하며 기초과정을 지나가 보도록 하자.

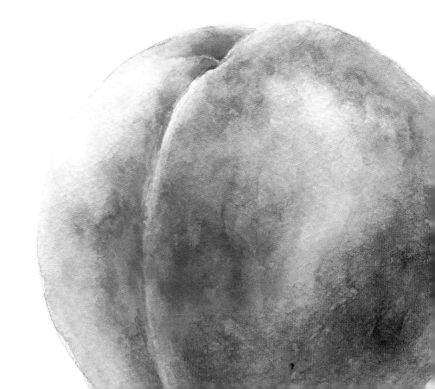

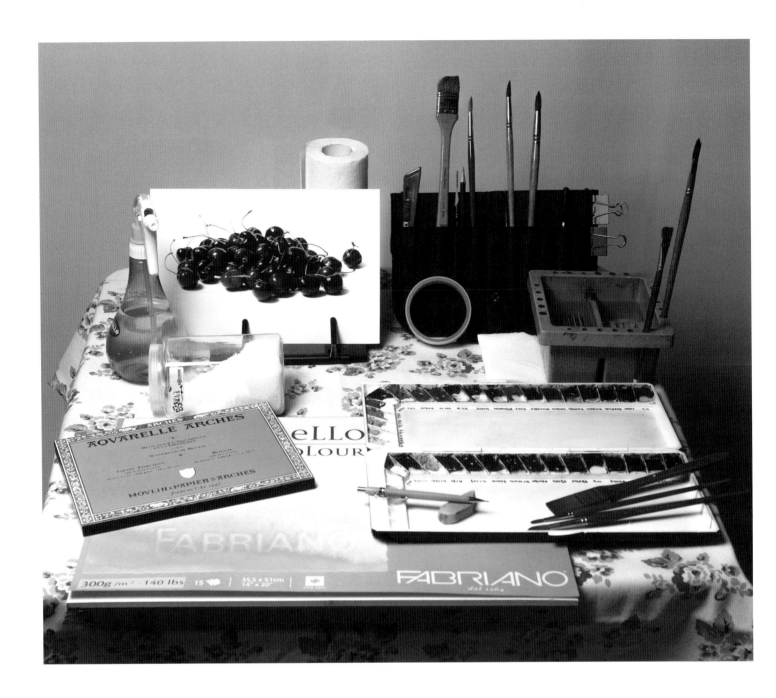

준비물

작품 수채화를 위한 모든 준비물을 완벽하게 구비하는 것보다는, 이 책의 과정을 보며 따라 그릴 수 있는 정도의 화구만 준비하는 것으로 서서히 시작하자. 근처에 화방이 있다면 직접 확인하며 준비하면 되겠지만, 그렇지 않다면 컴퓨터 앞에 앉아 화방관련 사이트로 들어가서 먼저 종이와 연필부터 찾아보자.

종이와 연필

연습용 도화지는 종이의 낱장 무게가 220g 이상인 4절 켄트로 준비한다. 참고로 A4복사용지의 무게는 80g이며 크기는 21센티×29.7센티이다. 종이는 무게가 클수록 두꺼우며 물을 견디는 힘도 강하므로 물을 많이 사용하는 수채화에서는 종이의 무게와 표면의 질감이 중요한 역할을 한다. 작품 수채화를 위한 전용지는 낱장으로도 살 수 있고, 스프링 제품의 스케치북 형태나 블록지(종이 여러 장의 외곽이 살짝 접착되어 종이를 단단하게 잡아준다)로 만들어져 판매되는데, 제작사별로 물감의 흡수나 색상정도가 다르므로 두세 가지 제품을 낱장으로 구입하여 고루 사용하면서 본인에게 잘 맞는 편안한 종이를 만나게 되면 그 때 블록지로 구매한다. 나의 경우 오랫동안 '와트만'지 300g 블록지를 사용했었는데 재작년부터 국내에 수입이 안 되더니, 해외에 나갔을 때에도 구입할 수 없기에 손쉽게 살 수 있는 '아르쉬'지와 '파브리아노'지를 사용하면서 내게 맞는 종이를 다시 찾아야 했었다. 그 외에도 여러 종이를 겪으며 그림 그려본 결과, '파브리아노' 사의 300g 중목지가 내 그림 성향과 잘 맞아 이제는 작업이 편안해졌다. 이와 같은 수입종이를 구매할 때는 종이의 질감에 따라서 세 가지 종류로 구분되는데 특징에 따른 간단한 구별법은 다음과 같으니 도움이 되기 바란다.

*Hot-pressed(세목)는 종이 표면을 손으로 문질러 보았을 때 부드러운 감촉을 느낄 수 있고, 세밀한 그림을 그리고자 하는 경우에 적당한 질감을 가진 반면, 물을 머금고 있는 시간이 짧아 물을 많이 사용하는 작업 내용에서 주로 원하는 번짐과 얼룩효과에는 약하다.

*Cold-pressed(중목)는 말 그대로 세목과 황목의 중간 역할을 하는 질감이므로 적절한 세밀함과 거친 표현이 함께 가능하기에 가장 많이 사용되는 종이다.

*Rough(황목)는 가장 거친 표면을 가진 종이로, 손으로 문질러 보았을 때 우툴두툴한 감촉이 확연하게 느껴진다. 세밀한 스케치와 묘사 중심의 작업에는 적절하지 않지만, 그림의 방향이 느낌 위주로 시원시원하면서도 물번짐을 많이 사용하는 경우에는 아주 효과적인 결과를 얻을 수 있는 질감을 가지고 있다.

채색을 할 때에서야 느끼게 되는 후회를 하지 않으려면 종이의 앞면과 뒷면부터 구분할 줄 알아야 한다. 복사용지부터 화선지, 수채화 전용지, 심지어 냅킨까지 우리들이 사용하는 모든 종이는 손으로 문질러 보거나 눈으로 보았을 때 부드러운 쪽이 앞면이다. 뒷면에 채색을 하게 되면 색감의 발색도가 떨어지고 종이가 마르면서 서로 색상이 혼합되는 속도도 느려서 물감이 범벅되는 경우가 생기게 된다. 생각보다 시간이 오래 걸리는 일이지만 앞뒷면 구분하는 눈을 키워야 하는데 이것 또한 시간이 지나면서 익숙하게 찾을 수 있게 될 것이다.

연필과 지우개 역시 학교 앞 문구점이 아닌 화방에서 전문가용으로 구입한다. 연필심의 농도에 따라 크게 구분되는 B(Black의 약자로 2B, 4B, 6B, 8B 등이 있다)가 쓰인 것이 미술용으로 적당하며, 숫자가 커질수록 검은 연필심의 강도는 약해지는 반면 연필색은 짙어진다. 대부분의 미술학도들은 '톰보'나 '스테들러' 사의 4B를 가장 많이 사용하는데 수채화의 밑그림으로 스케치만 하는 정도로는 2B연필이 제격이다. 나는 스케치를 세밀하게 하는 편이기 때문에 샤프펜에 2B연필심을 넣어서 쓰고 있는데 연필을 깎을 필요도 없고 언제나 일정한 굵기가 유지되는 편리함이 좋다. 거친 종이질감을 가진 황목지에 스케치 할 때에는

H(Hard의 약자로 역시, 2H, 4H, 6H...의 순서로 숫자가 커질수록 심은 단단해지는 반면 색은 연해진다)나 HB연필로 그려야 연필선이 덜 뭉개진다.

수채화 물감과 팔레트

전문가용 물감(튜브형) 32~34색이 담긴 한 세트로 구매하는 것이 편하며, 물감 낱개의 용량이 15ml 이상이 되어야 나중에 낱색으로 살 수 있다. 이러한 30여 개의 물감 사용량이 제각기 다르므로 한 두 개씩 물감을 다 쓴 후에는 낱개로 다시 구매해야 하는데, 팔레트에 짜 놓은 후, 색의 이름을 미리 써 놓으면 이 때 고생하지 않고 동일한 새 물감을 살 수 있으니 자료 사진을 참고하기 바란다.

팔레트는 무겁고 녹이 스는 철제 팔레트는 피하고, 가벼우면서도 쉽게 물감이 배이지 않는 방탄재질로 만든 국산 팔레트가 많이 나와 있으니 가능하면 색상칸은 32개 이상으로 많으면서 붓으로 물감을 섞는 면적이 넓은 제품으로 준비하자.

나는 그림 전체를 지배하는 색상에 따라서 사용하는 팔레트도 바꾸는데, 예를 들어 초록과 파랑이 많은 바다나 숲에 관련된 그림이라면 '홀베인' 사 물감을 짜 놓은 팔레트를 쓰고, 과일이나 꽃과 같이 붉은색이 많은 그림을 그릴 때에는 '미젤로' 사의 미션 물감을 짜 놓은 팔레트를 선택한다. 앞에서 설명했던 종이의 경우는 수입된 제품을 권하지만, 물감, 팔레트, 붓은 국산이 가격도 저렴하면서 품질면에서도 결코 뒤쳐지지 않는다.

붓과 물통

국내에서 생산된 품질 좋은 붓을 구매하되, 붓모가 가느다란 세필 2호와 8호, 10호, 12호 정도의 둥근붓(환필) 한 개씩과 붓모가 편평한(평필) 바탕붓 1호를 구입하자. 국산으로는 '화홍'이나 '루벤스' 사의 제품이 가장 널리 쓰이고 있으며, 어느 정도 경력이 붙으면 일본의 '바바라' 제품으로 서서히 교체하는 것도 좋겠으나, 그 이상의 비싼 가격대의 붓은 그다지 권하고 싶지 않다. 마음 편히 연습하고 작업할 수 있는 정도의 가격대가 적당한 것이지 고가의 제품으로 계속 눈을 높이다 보면 배보다 배꼽이 더 커질지도 모른다.

물통은 테이블 위에 놓고 사용할 수 있는 높이의 제품으로, 물통의 칸막이가 2칸 이상 나뉘어 있어야 짙은 색상과 맑은 색상을 구분하며 붓을 헹굴 수 있다. 굳이 전문가용으로 구입하지 않아도 되므로 무게가 있는 유리그릇을 두어 개 놓아 물통으로 사용해도 상관없다.

기타

붓집이나 붓을 꽂아 놓을 수 있는 붓통도 없으면 아쉬운 도구이다. 손에 익은 머그컵이나 문방구에서 구입 가능한 연필통도 괜찮으나 통 자체의 깊이와 무게가 있어야 테이블 위에서 쓰러지지 않는다. 이는 물통도 같은 경우인데 붓이 길다보니 일반 연필통에 넣으면 통이 넘어져 작업 중인 그림이 낭패가 될 수도 있다.

물통 옆에는 걸레나 키친타월을 접어서 붓에 흥건해지는 물을 닦아 조절하는 용도로 활용하고, 칼과 종이테이프, 책받침대, 집게와 같이 그림을 고정시킬 수 있는 도구까지 구비하면 모든 준비는 완료된 것이다.

채색과 친해지는 연습부터

수채화는 시작부터 끝까지 물감과 물이 그림의 외형을 결정하는 분야라 해도 과언이 아니다. 이 책에서는 학생들 유형의 수채화가 아닌 작품수채화를 지향하는 내용의 실기방향으로 진행되므로 더욱 더 물과 물감의 사용에 익숙해질 필요가 있다. 학생유형이라 함은 입시를 염두에 두고 실기를 진행해야 하므로 번지기나 뿌리기 등의 회화적 기법보다는, 붓 터치를 점차적으로 쌓아 올리는 방향의 수채화로 안전한 구도와 채색방법을 지켜야 하는 일정한 규칙이 있다. 하지만 입시가 아닌 목적으로 수채화를 배워 나가는 경우에는 좀 더 열린 방식으로 다양하게 물감과 놀듯이 그림을 배워 나가기를 바란다. 처음 그림을 시작하는 시점부터 그림 한 장에 인생을 거는 사람은 없겠지만, 조금이라도 부담스럽고 버겁다는 느낌이 든다면 크게 한 숨을 들이 쉬고 몸도 마음도 편안하게 다스리며 연습해 보도록 하자. 틀려도 상관없고 종이에 물이 줄줄 흘러도 괜찮으니 조금씩 진행하면서, 물과 물감의 배합과 붓에 떠가는 양에 따른 변화를 살펴보며 작업을 해 나가보자. 백 마디의 말보다 한 번의 연습이 더 기억에 남는 것이니, 마치 과학자나 연구원이 된 기분으로 조금씩 감이 잡히도록 자꾸 시도해 보고, 실패하는 부분은 기억해 두었다가 반복된 실수를 범하지 않도록 유의하자.

약한 색부터 번지기

작품수채화에서 가장 많이 유용하게 쓰이는 방법으로 물과 물감의 조화가 종이 위에서 펼쳐지는 효과가 아름다운 기법이다. 200g 이하의 얇은 종이는 물을 머금고 있는 흡수력이 약해서 종이의 출렁거림이 심하므로 그 이상의 두께를 가진 수채화 전용지에 연습해 보자. 사진은 300g의 '파브리아노'지를 종이테이프로 네 면을 화판에 단단히 붙여 놓고 채색한 것이다. 먼저 바탕붓을 이용하여 깨끗한 물을 종이에 바르듯이 칠한 후(간단하게 물바림이라고 부르는 과정이다), 종이에 물이 약간 스며드는 시간을 기다리며 채색할 색상을 섞어 놓는다. 물을 많이 섞어 색이 약하게 만들어진 색부터 칠하게 되면 색상이 퍼지는 상태를 지켜보며 점점 더 짙은 색으로 진행하기가 수월하다. 이 경우에 앞서 칠한 색이 번들거리며 종이 위에서 반짝이고 있을 때는 아직 종이가 덜 흡수한 경우이므로 거듭 칠하는 터치가 큰 효과를 보이지 못하며, 반대로 종이가 색을 완전히 흡수해서 마른 경우에도 덧칠한 터치가 밑 색과 어울리지 못하고 둥둥 뜨는 경우가 생긴다. 그러므로 물기가 종이에 충분히 스며들어 있는 상태에서 색상이 그 속으로 파고 들어가는 모습을 지켜보면서, '번들거리는 물기가 사라지는 즈음'이 다시 색상을 덧씌울 수 있는 타이밍임을 느낄 수 있을 때까지, 종이의 상태를 관찰하며 거듭 시도해 볼 필요가 있다. 또한 붓에 떠 간 색의 무게와 물의 양에 따라 번져 나가는 속도와 효과도 차이가 나므로 얼마만큼의 효과가 나는지 살펴보며 진행하기 바란다.

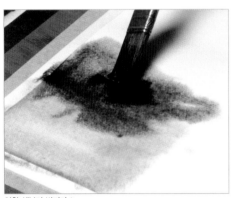
약한 색부터 번지기 1

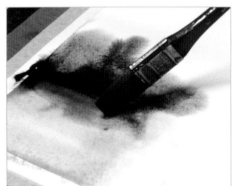

약한 색부터 번지기 2

약한 색부터 번지기 3

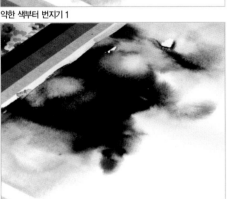
약한 색부터 번지기 4

약한 색부터 번지기 완성

짙은 색부터 번지기 1

짙은 색부터 번지기 2

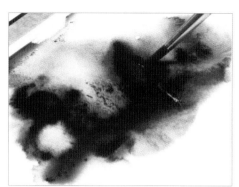
짙은 색부터 번지기 3

짙은 색부터 번지기

마르기를 기다리면서 또 다른 종이에 짙은 색부터 칠하는 연습을 해 보자면, 앞장과 같은 방법으로 채색을 할 만큼의 면적에 먼저 물 칠을 한 후에 물이 잦아드는 시간을 이용하여 최대한 짙은 색을 만들어 놓는다. 이러한 짙은 색상은 물이 적게 섞였을 때와 물을 많이 넣었을 때의 명도차이가 크게 나는데, 적은 물로 짙게 만들어 놓은 색상일지라도 붓에 떠지는 양이 적어 뻑뻑하게 되면 물젖은 종이 위에서 번져 나가는 정도가 약하므로, 만들어 놓은 색이 붓에서 한 방울 뚝 떨어질 만큼의 물 양이 되도록 짙은 색의 농도조절을 하여 칠한다. 이렇게 하여 완성된 연습작의 색상은 똑같은 색상톤으로 팔레트에도 진행되며 끝이 난다. 나의 경우에는 보통 한 장의 그림을 진행할 때 시작하면서 완성될 때까지 물통은 자주 갈아주는 반면 팔레트는 닦지 않는데, 처음에 바탕칠을 하거나 넓은 면을 채색하고 남은 색상들은 이후에 다른 색을 만들 때 함께 섞는 소스역할을 하기 때문에 그냥 두는 편이다.

이러한 번지기 방법은 같은 사람이 다시 그려본다 해도 똑같은 그림이 나올 수 없는 우연의 효과가 큰 기법이기에 더욱 흥미롭다. 본인의 취향이나 개성에 따라 추상적인 이미지를 추가하며 작업해도 재미있는 결과가 나오는 과정으로, 채색이 완전히 마른 후에 조심스럽게 종이테이프를 떼어내면 기법 연습에 불과했음에도 하나의 멋진 작품이 완성되었다는 성취감도 함께 느낄 수 있다.

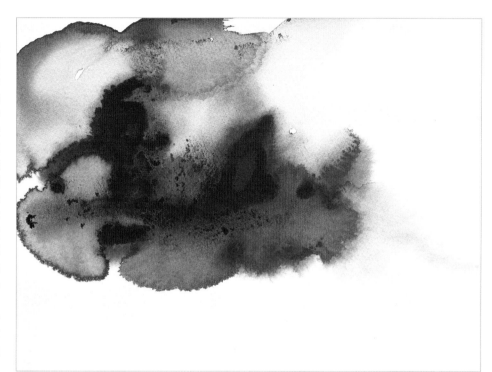
짙은 색부터 번지기 완성

짙은 색을 사용한 팔레트

분무기 효과 1

분무기 효과 2

분무기 효과 3

분무기 효과 4

분무기 효과 5

분무기 뿌릴 때 가리기

분무기 효과

앞에서 연습해 본 번지기 기법과 연결되는 방법으로 분무기를 사용하여 고른 물방울을 뿌려 나오는 효과와, 소금을 뿌려 물방울이 눈꽃처럼 피어오르는 효과를 연습해보자. 먼저 채색할 부분을 물바림을 해 놓은 후, 약간 마르기를 기다리며 원하는 색을 만들어 놓는다. 종이의 번들거림이 거의 없어져 갈 즈음 조금 전 만들어 놓은 색을 칠하는데(분무기 효과 1–물바림 후 채색) 연습을 위하여 약한 색부터 짙은 색까지 바탕에 칠해놓도록 한다. 이렇게 채색된 색이 종이에 스며들며 천천히 마르는 것을 주의 깊게 지켜보면서(분무기 효과 2–약간 마르기를 기다린다), 종이 위에 분무기(분사량은 중간 정도로 한다)로 물을 뿌린다(분무기 효과 3–물방울을 분사한다). 작은 물방울들이 종이 위에서 채색되어진 색을 밀어내며 마르는 과정을 지켜보다가 종이가 너무 마른 부분을 찾아 몇 차례 더 분무기를 분사해보자. 분무기로 뿌리는 물방울이 너무 규칙적인 느낌이 드는 부분에는 손가락에 물을 묻혀 뿌려 보는(분무기 효과 4–손으로 물 뿌리는 모습) 것도 불규칙한 물방울을 만들어 내는 효과가 있으며(분무기 효과 5–손으로 뿌리면 불규칙한 물방울이 생긴다), 스케치 해 놓은 곳 안쪽으로 물방울이 튀어서 원하지 않는 부분으로 색상이 스며들어 버리는 것을 방지하려면, 손바닥이나 다른 종이로 막아 가며(분무기 뿌릴 때 가리기) 물을 뿌려야 한다.

분무기 효과 완성

닦아내기 1

닦아내기 2

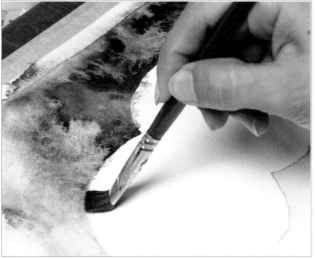

닦아내기 3

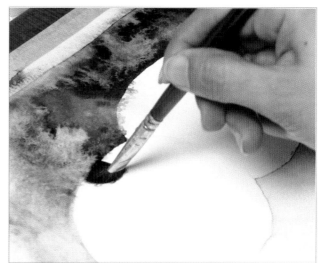

닦아내기 4

닦아내기

바탕작업이 먼저 완성되는 그림의 경우에는 사진(닦아내기 1)과 같이 정물의 외곽면에 짙은 물 얼룩이 고이게 된다. 깨끗한 붓에 물을 적셔 붓 끝이 짙은 라인을 향하게 하여 조심스럽게 닦아낸다. 그리는 만큼 지우는 것도 기술이 필요하므로, 불필요하게 짙어진 부분은 종이가 다치지 않도록 주의하며 그때 그때 손질하도록 한다.

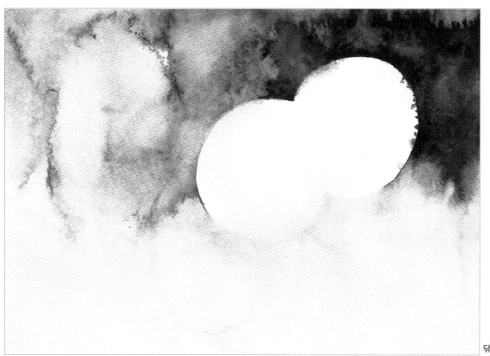

닦아내기 완성

소금 효과

소금을 뿌리는 것 역시 같은 방법인데 재미와 경험을 위해서 고운 소금부터 굵은 소금까지 고르게 연습해 보기 바란다. 소금 효과는 마른 후에 다시 색을 얹어 채색할 때, 세밀하게 그리기에는 종이가 고른 색을 내 보내지 못하기에 개인적으로는 그다지 많이 사용하지 않는 편이지만, 오래된 녹슨 물건이나 이끼 낀 바위, 썩은 나무와 같은 독특한 질감표현이 필요한 경우에 유용하게 쓰이는 기법이다.

종이의 마른 정도가 어떤가에 따라서 소금결정으로 인한 물방울 효과는 제각기 다른 모습으로 나타나는데, 축축한 종이 위에 거듭 분사하는 것은 물범벅이 되어 효과가 적은 반면 너무 마른 종이에 뿌리는 소금이나 물방울도 효과가 없다는 것을 경험으로 기억하며 작업하기 바란다. 그림이 완전히 마르기를 기다린 후 말라붙은 소금 덩어리는 칼 등이나 플라스틱 자를 이용하여 긁어낸다.

❶ 소금효과 1 – 짙은 색으로 바탕을 칠한다
❷ 소금효과 2 – 손으로 가리고 물뿌리기
❸ 소금효과 3 – 소금을 뿌린다
❹ 소금효과 4 – 말리기
❺ 소금효과 5 – 소금 제거

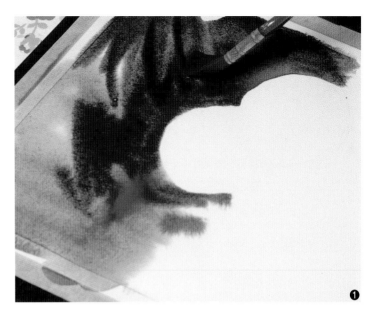

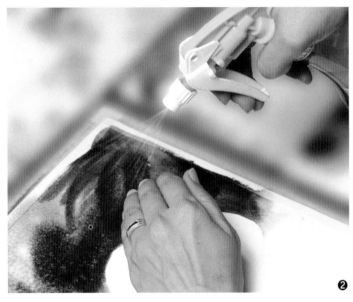

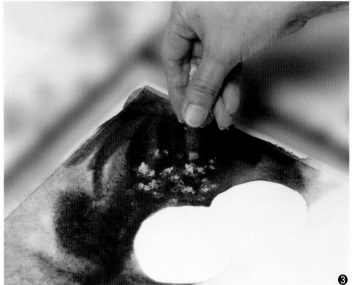

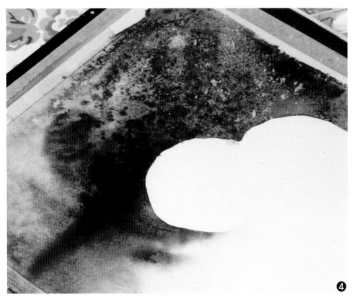

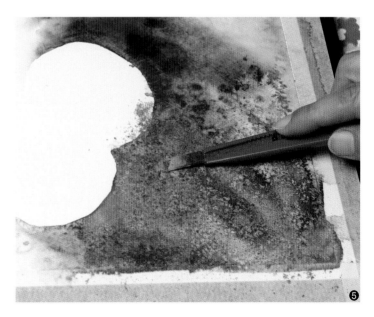

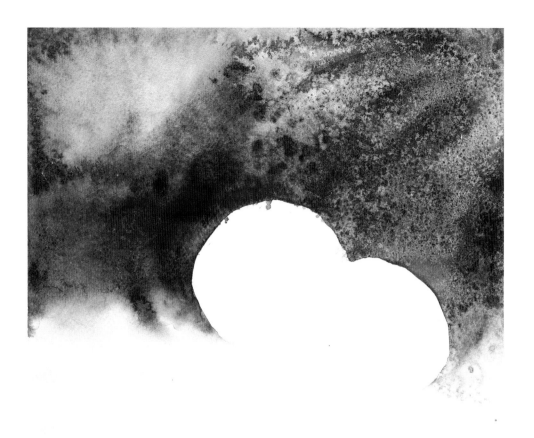

소금효과 - 완성

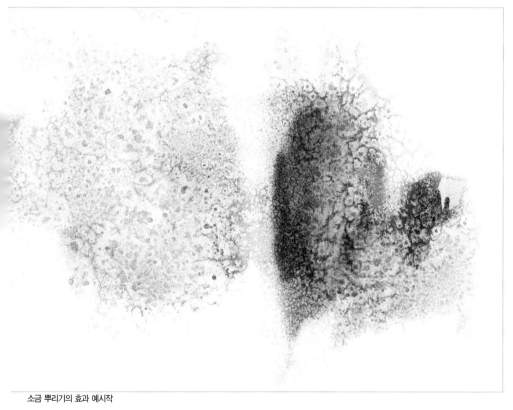

소금 뿌리기의 효과 예시작

소금 뿌리기의 효과 예시작 - 밝은부분 확대

소금 뿌리기의 효과 예시작 - 짙은 부분 확대

무채색 연습

무채색 연습(중성색과 보색에 대한 이해 / 무채색을 위한 색상 섞기)

보색관계인 색상을 섞었을 때 나오는 무채색

퍼머넌트 레드 + 비리디안

바이올렛 + 퍼머넌트 옐로우라이트

코발트 블루 + 비밀리언

명도를 물로 조절하여 무채색 만들기

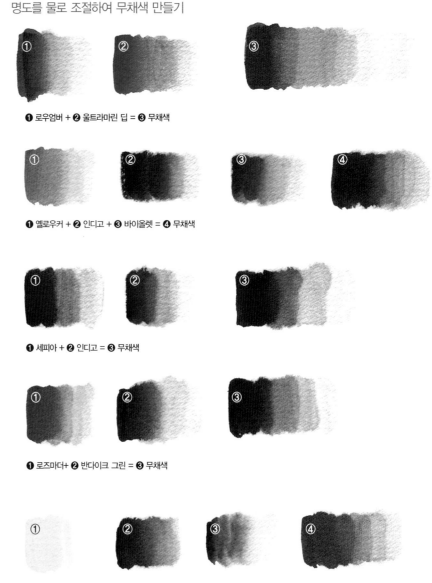

❶ 로우엄버 + ❷ 울트라마린 딥 = ❸ 무채색

❶ 옐로우커 + ❷ 인디고 + ❸ 바이올렛 = ❹ 무채색

❶ 세피아 + ❷ 인디고 = ❸ 무채색

❶ 로즈마더 + ❷ 반다이크 그린 = ❸ 무채색

❶ 레몬옐로우 + ❷ 반다이크 브라운 + ❸ 바이올렛 = ❹ 무채색

팔레트에 짜 놓은 30색 이상의 다양한 색상들을 이용하여 단일색상으로는 나오지 않는 무채색을 만들어 보자. 무채색이라 함은 말 그대로 뚜렷하게 호칭하기 어려운 회갈색빛을 띠는 색상으로 색채학에서는 '중성색'이라고 부른다. 일반적으로 색상 톤에 변화를 주어 다양한 무채색을 만들어 놓으면 회색이나 짙은 갈색톤으로 느낄 수는 있겠으나, 물만 섞어 조절하여 색의 무겁고 가벼움을 표현한 무채색과, 흰색과 검정이 섞여 만들어지는 회색계열 색과는 색상의 맑고 탁한 느낌에서 확실히 다름을 알 수 있다. 대부분의 투명수채화에서는 흰색과 검정색을 사용하지 않는데, 특히 흰색이 섞이게 되면 색상이 탁해지며 채도(색상의 맑고 탁한 정도를 말한다)가 눈에 띄게 떨어지게 되기 때문이다.

무채색을 만들기 위해서는 보색에 대한 간략한 이해가 필요하다. 색상환을 펼쳐보며 암기해야 하는 정도까지는 아니어도, 따뜻한 계열색과 차가운 계열색이 서로 반대되는 보색관계에 놓여 있으며 빨강의 보색은 초록, 보라의 보색은 노랑, 파랑의 보색은 주황이라는 기본은 기억해 두면 좋겠다. 이러한 보색관계의 색상들을 물감으로 만들어진 순색 그대로 서로 비슷한 양으로 섞었을 때 나오는 색이 검정에 가까운 무채색이며, 폭 넓게 실행에 응용

하자면 '차가운 색상과 따뜻한 색상의 혼합'으로 이해하면 된다.

민속화나 기록화처럼 특정한 분야를 염두에 두고 그리는 그림의 경우에는 물감으로 만들어진 순색 그대로를 사용하지만, 작품 수채화에서는 색을 서로 혼합하여 사용하는 방법이 보기에도 편안하고 안전한 채색법이다. 순수함과 유치함의 차이가 종이 한 장의 두께와 같이 모호한 결과를 가져오므로, 순색 자체를 사용한다 하여도 물을 이용하여 색의 명도단계에 변화를 주며 사용해야 다른 물체나 그림 전체 분위기의 조화를 이룰 수 있다.

위의 사진과 같이 만들어 사용하게 되는 무채색은 작가의 의도에 따라 수십 가지의 색톤을 가지고 있다. 팔레트에서 옐로우커나 로우엄버 계열색과 인디고나 울트라마린 딥 계열색을 섞어 실제로 무채색을 만드는 연습을 해 보자. 흰색이나 검정색 물감을 섞지 않고 물의 양만으로 명도를 조절하며 연습하는 것은 많이 해 볼수록 좋은 방법이며, 색을 섞을 때 원하는 색톤을 얻을 때까지 서너 가지 이상의 색을 섞어도 상관없다. 실제 작품에 응용할 때에는 만들어진 하나의 무채색에 다른 색들을 조금씩 섞어 무채색의 색상 변화를 다양하게 연출하며 응용한다.

이렇게 만들어 놓은 무채색만으로도 한 장의 그림이 완성될 수 있으며, 이는 마치 오래된 흑백사진을 보는듯한 고풍스러운 느낌을 전달해준다. 여러 가지 색을 이용하여 그린 그림을 제시된 자료와 같이(바나나 그림) 컴퓨터 포토샵에서 흑백톤으로 전환하여 살펴보는 것도 색상의 무게에서 나오는 명도단계를 한 눈에 익히는 좋은 공부가 될 수 있다. 아래의 '사과와 귤'은 인디고와 세피아 두 색만을 혼색하여 무채색으로 진행한 그림으로, 컴퓨터와 친하지 못한 필자는 이렇게 수작업하는 편이 더 익숙하다. 채색과정을 간단히 소개하자면, 먼저 바탕에 물바림을 한 후 짙은 무채색을 만들어 물을 섞는 양 만으로 명도를 조절하여 진한 색부터 밝은 색까지 찾아가며 채색하여 완성한다. 크지 않은 종이에 단순한 정물이므로 무채색을 활용하는 재미를 느끼는 연습이 되기에 충분하다. 사과와 귤은 예시 그림

과 같이 자세히 그리지 않아도 되므로 본인이 채색 가능한 정도의 방식으로 편안하게 따라 그려 보기 바란다. 무게감이 있는 사과는 짙은 색에서 밝은 색까지의 진행단계가 훨씬 복잡한 반면, 귤은 밝은 편이므로 무채색의 단계를 약하게 진행한 것을 볼 수 있을 것이다. 다른 색상을 전혀 섞지 않은 단순히 인디고와 세피아 두 색만의 혼색이지만, 물을 서로 섞는 양에 따라서 보기보다 훨씬 다양한 색감을 가지고 있고, 젖은 종이 위에서 물과 섞이면서 연한 보라계열색이나 부드러운 초록 색상톤도 얼비쳐 나오는 것을 느낄 수 있다. 이러한 방법으로 몇 장의 무채색 그림(모노톤=단색화)을 시도해 본다면 종이와 색감에 훨씬 더 친근해지면서, 다양한 무채색상을 만드는 자신감과 함께 그림 그리는 재미가 모락모락 샘솟는 기쁨을 느낄 수 있다.

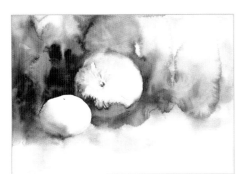

단색화 1 - 초벌

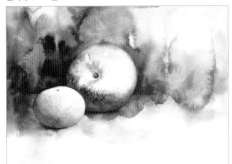

단색화 2 - 중벌

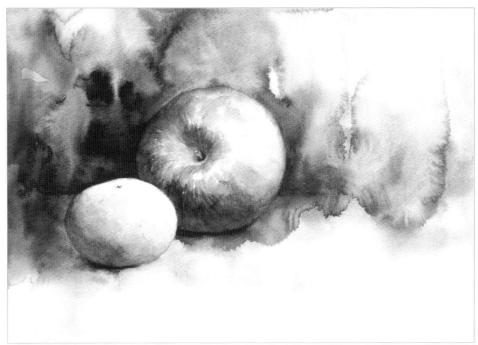

단색화 3 - 마무리

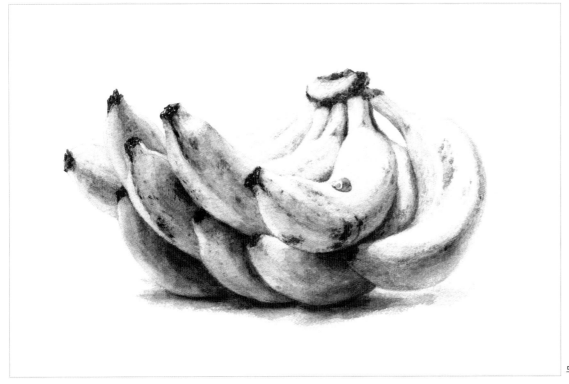

모노톤으로 바꾼 바나나 그림

명암과 구도

명암과 구도에 대한 이해를 하게 되면 미술 분야 외에도 우리들 실생활이나 혹은 전문분야에서 폭넓게 응용되는 경험을 할 수 있는데, 이는 단순하게 밝고 어두운 면을 구분하는 것 이상의 공간감과 입체에 대한 시야가 깊어진다는 것을 의미한다. 여기에서는 자연에서 쏟아지는 빛보다는 실내에서 흔히 마주하게 되는 형광등 불빛 아래에서 그림 그리는 상황을 염두에 두고 명암과 구도에 대한 기본상식을 풀어나갈 것이다. 어렵지도 복잡하지도 않은 정도만큼 전달하되, 꼭 알아야 하는 상식은 이해하기 쉽게 전달하고자 노력했다. 하지만 나무가 성장하는 크기에 따라 요구되는 물과 영양의 양이 달라지듯이, 여러분도 차차로 그림에 대하여 재미가 붙고, 더욱 궁금한 내용들이 뿜어져 나오는 시기가 되면 본격적으로 빛과 어둠, 그림자에 대한 깊이 있는 이해를 위한 공부를 한번 해 보기를 권한다.

빛과 어둠의 효과
'구'에서 찾아보는 빛과 어둠

잘 그려진 그림이라는 이미지가 전달되는 작품은 빛이 살아있는가, 평면인 종이 위에 빛을 어떻게 소화했는가 여부에 따른 결과라고도 할 수 있다. 빛을 잘 살려낸 그림은 같은 무게로 어둠을 잡아내고 그림자를 표현하는 방법이 제대로 된 것으로, 눈에 보이는 입체적인 대상이 전달하고자 하는 느낌을 평면 위에서 오히려 더욱 입체적인 결과로 완성하는 과정을 갖게 된다. 백 마디 말보다 한번 보는 것이 더 낫고, 열 번 보는 것보다는 한 장 그려 보는 것이 더 낫다. 채색을 따라 직접 그려보며 머리로 마음으로도 익혀 보자.

❶ 옐로우커 + 울트라마린 딥 + 바이올렛 | ❷ 오렌지 + 오페라
❸ 2번 색 + 퍼머넌트 레드 | ❹ 퍼머넌트 레드 + 퍼머넌트 로즈 | ❺ 그리니쉬 옐로우 + 오페라
❻ 퍼머넌트 로즈 + 레드 바이올렛

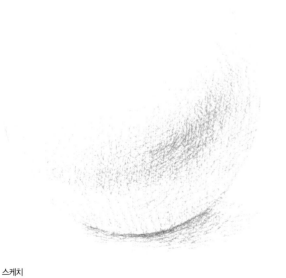

스케치

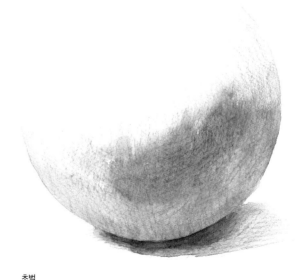

초벌

'구' 스케치와 초벌 》》 스케치가 완성되면, 첫 색을 칠하기 전에 어느 부분을 어떠한 색으로 채색할지 결정한 후, 종이에 채색할 부분만큼만 물바림을 해 놓는다. 사과나 토마토와 같은 빨간색 과일을 연상할 수 있는 붉은 계열 '구'를 위한 첫 색은, 붉은 색과 보색관계에 있는 파랑계열 색이 되므로 차가운 색의 느낌이 나는 무채색을 만들어 칠했다.

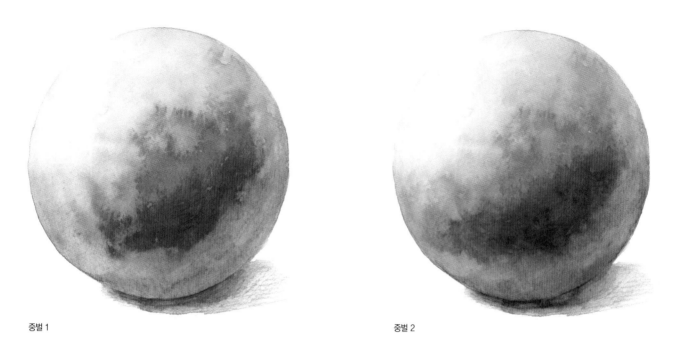

중벌 1

중벌 2

중벌1, 2 〉〉 오렌지와 오페라를 섞되 물의 양을 넉넉히 넣어 색이 충분히 연하다고 생각되면 밝은 쪽부터 어두운 포인트 부분까지 단번에 칠한다. 이때 빛을 가장 많이 받는 하이라이트 부분에는 재빨리 맑은 물을 떨어뜨려 놓아야 자연스러운 밝음이 살아남게 된다. 조금씩 어두운 쪽으로 붉은 색을 칠하되 오렌지와 오페라를 섞은 색상을 물로만 조절하여 색이 짙어지도록 하면 자연스럽게 그라데이션이 형성되어 색이나 붓자국이 느닷없이 강해지는 경우를 피할 수 있다. 칠한 색이 마르기 전에 앞의 색에 퍼머넌트 레드를 조금 섞어 어둠 부위와 밝은 부분이 연결되는 곳에 중간색 무게가 되게끔 맞추어 놓는다.

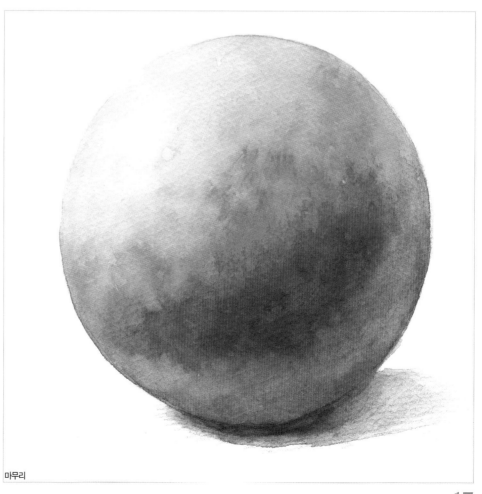

마무리

마무리 〉〉 반사면의 초벌색이 너무 가벼워 보이는 이유는 물체의 포인트 부분에 제 색상들이 묵직하게 올라가 있으므로 상대적으로 더 약해 보이는 것이다. 이를 맞추기 위하여 그리니쉬 옐로우에 오페라를 약간 섞어 가을낙엽 같은 색으로, 오른쪽 아랫부분에서 왼쪽까지 거꾸로 된 C자형의 부분을 덮듯이 칠하여 색의 무게를 맞춘다. 오페라가 들어가기에 윗부분의 붉은 색상과도 톤이 자연스럽게 어울릴 수 있고, 이미 채색해 놓은 무채색이 가라앉은 톤으로 밑에서 받쳐주고 있으므로 만들어 칠하는 색의 무게는 갈색 톤이나 보라색 톤으로 다소 약해 보일지라도 충분히 색톤의 변화를 느낄 수 있을 것이다. 이런 방식으로 무채색 톤의 변화를 주는 것은 물체를 한층 더 풍부한 색의 세계로 들어가게 해주는 장점이 있다.

※참고로 모든 완성된 그림의 사진은 햇빛 아래에서 자연광으로 촬영했기에, 실내조명을 사용한 과정컷 보다 종이의 질감과 색상이 세밀하게 부인다.

'복숭아'에서 찾아보는 빛과 어둠

스케치와 초벌 》 붉은 구와 같은 방식으로 첫 색을 들어간다. 자연물 중에서 특히 식물이나 과일 종류는 연두색 어린 싹부터 제 모습의 색을 갖추는 성장기 색상과 낙엽이 지거나 시들어 버리는 시기의 갈색 톤까지 다양한 색을 포함하고 있기에, 이러한 색상들 모두가 한 과일에서 얼비치듯이 드러나는 것이 더 자연스럽다. 이는 확연하게 드러나는 색상을 가진 인공물과는 다른 자연물이 가진 색 분포의 특징이라고 기억해 두기 바란다.

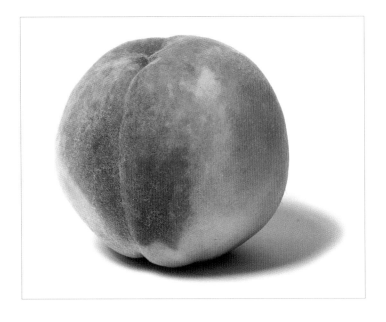

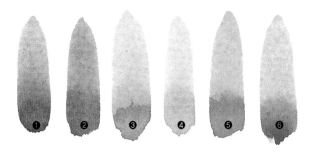

❶ 로우엄버 + 울트라마린 딥 ┃ ❷ 1번 색 + 바이올렛 ┃ ❸ 레몬 옐로우 + 오페라
❹ 그리니쉬 옐로우 + 번트 시에나 ┃ ❺ 옐로우 오렌지 + 오페라
❻ 그리니쉬 옐로우 + 울트라마린 딥 + 오페라

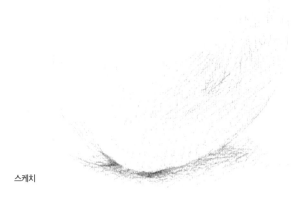

스케치

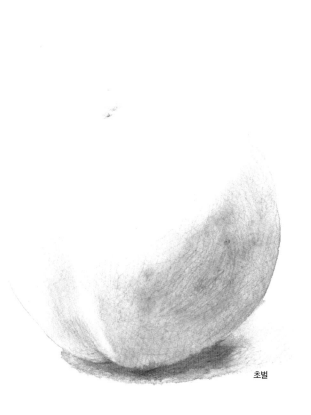

초벌

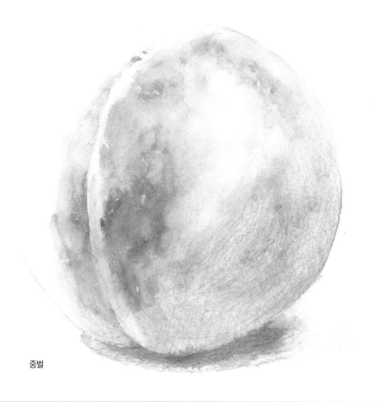

중벌

중벌 》》 레몬옐로우와 오페라를 절반씩 섞되, 물의 양을 넉넉히 하여 색이 충분히 흐려지면 복숭아의 밝은 부분을 제외한 나머지 부분을 칠하기에 적당한 색이 된다. 채색할 부분을 먼저 물칠을 하여 종이를 적셔 놓은 후, 마르기 전에 색을 떨어뜨리듯이 칠하면서 종이에 흡수되는 진행상황을 지켜본다. 앞의 색이 다 마르기 전에 같은 색을 만들되 색상별로 섞는 양을 달리하는 것으로 변화를 주며 조금씩 진한 부분을 만들어 나간다.

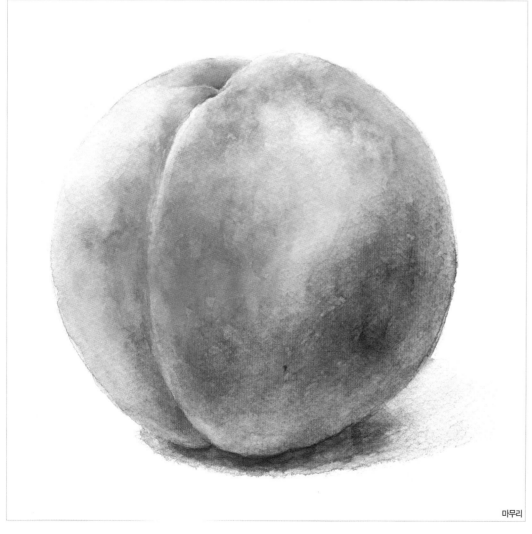

마무리

마무리 》》 그리니쉬 옐로우에 번트 시에나를 약간 섞어 복숭아의 어두운 부분을 한번 더 강조한 후, 옐로우 오렌지에 오페라를 섞되 오페라의 양을 조금씩 더해가면서 복숭아의 발그레한 부분의 빨간색 깊이를 만들어준다. 색을 칠하는 과정에서 항상 겪게 되는 일이 있는데, 채색 시 한 부분에 집중하다보면 이전의 색이 완전히 말라서 다음 색을 올리기에 부담스러운 터치가 남게 되는 경우가 생기곤 한다. 이럴 때에는 처음 채색하는 방법과 같이 이미 채색되어 있는 부분임에도 깨끗한 물로 물바림을 살짝 해 놓은 후에 원하는 색을 칠하면 성공적으로 부드럽게 색이 겹쳐 올라가는 결과를 얻을 수 있다.

사진을 완벽한 자료로 준비하는 방법
(대상의 시점과 배치)

요즘은 매우 성능이 좋은 디지털카메라나 휴대폰카메라가 많기에 그야말로 전 국민이 사진작가라 해도 과언이 아니다. 다양한 콘셉트를 가진 사이트나 블로그 등을 구경하다 보면, 어쩌면 이리도 멋진 사진들을 찍었을까 싶고, 촬영한 사진들을 교정하거나 보정하는 기술과 감각도 전문가에 버금가는 수준을 느끼게 한다. 휴대용 촬영장비가 간단해진 덕분에 다른 사람들이 찍은 사진을 보고 그림 그리는 일은 적어졌고, 이제는 자기가 그리고 싶은 대상을 직접 찍어 실내, 외에서 그림 그리는 경우가 많아졌다. 움직임과 변화가 적은 정물을 대상으로 하는 경우와 달리 과일이나 꽃, 동물, 인물을 그릴 때에는 특히나 사진의 힘이 유용하게 사용된다. 이 책에서는 과일을 대상으로 사진을 찍고, 그림 그릴 부분을 선택하는 방법에 대하여 꼭 점검해야 할 부분만을 짚어보고자 한다. 그러나 여기에서 밝히는 유의해야 할 사항들은 사실 우리가 작업을 진행하는 과정에서 단순히 알고 지나가면 좋은 것에 불과한 것이다. 다시 말하자면 창의성과 자기주장, 즉 개성이 중심이 되는 작품이 나오는 것을 '기본 지식'이라는 미명 하에 시도하지도 못하거나, 답답한 규칙에 스스로를 얽매이지 않아야 한다는 말이다.

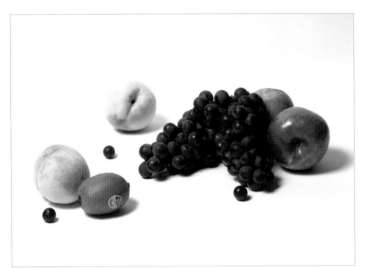

위에서 내려 본 시점

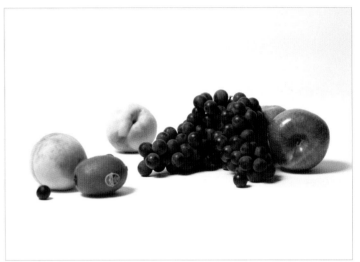

그리기 편한 시점

위에서 내려 본 시점 》 먼저 그리고자 하는 과일들을 테이블에 배치하여 사진을 찍을 때 '시점과 배치를 다르게 하여' 여러 장 촬영한다. 시점이란 카메라를 통하여 과일을 보고 있는 나의 눈높이를 말하는 것으로 자료사진 (위에서 내려 본 시점)과 같이 위에서 내려 보며 촬영하게 되면, 과일 뒤편의 벽과 테이블이 닿는 면('기저면'이라고도 한다)이 화지의 중앙선보다 위쪽에 위치하고 눈에 보이는 바닥면적도 함께 넓어진다. 또한 과일의 빛 받는 상단부분도 많이 보이며 사과 그림자나 키위의 경우처럼 그림자의 면적도 넓어진다. 이러한 시점의 정물은 사물간의 거리관계가 다소 약하여 원근표현이 어려우며 그림 그릴 면적이 넓어지는 단점이 있는 반면, 화면이 시원하게 열려 보이는 장점도 있다.

그리기 편한 시점 》 다음 자료사진은 (그리기 편한 시점) 카메라를 테이블 높이와 비슷하게 내려서 촬영한 것으로 시점이 약 30도 정도로 내려다보는 각도의 과일 모습이다. 테이블과 벽이 만나는 선이 뒤편의 복숭아 허리정도까지 훨씬 아래로 내려왔고, 사과나 키위의 그림자 넓이 역시 면적이 줄었음을 볼 수 있을 것이다. 이 경우에는 테이블의 바닥면이 화면의 중심보다 아래로 내려와 있어 채색면적이 줄어드는 장점이 있으며, 특히 과일의 원근표현이 수월하다. 구체적으로 설명하자면 멀리 있는 복숭아와 포도가 거리를 두고 벌어져 있는 왼쪽 사진의 경우 보다, 이 사진에서와 같이 약간 겹쳐진 모습이 앞 뒤 원근구분이 더 명확해지는데, 이러한 현상은 왼편의 복숭아와 키위의 배치에서도 같은 느낌으로 반복되고 있음을 알 수 있을 것이다.

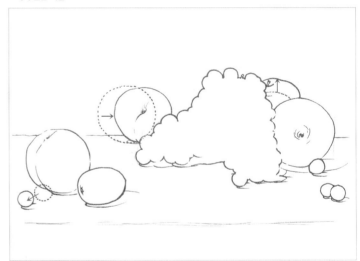

구도를 스케치로 교정한 예

구도를 스케치로 교정한 예 》 만일 이 사진을 도화지에 옮겨 스케치를 하게 된다면, 이제 사진이 주는 정해진 위치에서 작가의 의도가 개입된 변화가 필요하다. 즉 주제가 되는 포도와 사과만 그릴 것인지, 복숭아와 키위를 넣을 것인지, 복숭아는 한 개만 그릴 것인지, 둘 다 넣는다면 두 개 중에 어느 모양으로 선택하여 스케치할 것인가 따위의 다양한 결정을 할 수 있다.

또 하나의 방법으로는 '옥의 티'가 될 수 있는 부분을 찾아 교정하는 단계로, 두 개의 사과 중 뒤편에서 조금만 보이는 사과는 더 많이 보이는 모습으로 스케치 상에서 교정해야 할 것이고, 맨 왼편의 복숭아 밑의 포도알 역시 왼쪽으로 이동시켜서 불안하고 옹색해 보이는 구도를 깨트려놓는 역할을 하게 해야 화면구조상 더욱 안전한 모양새로 완성될 것이다.

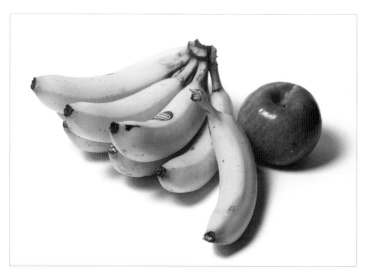

위에서 내려 본 시점 1

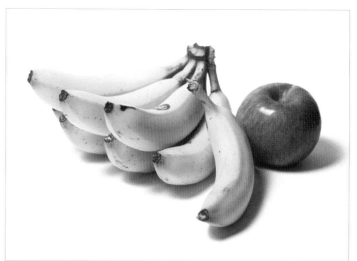

위에서 내려 본 시점 2

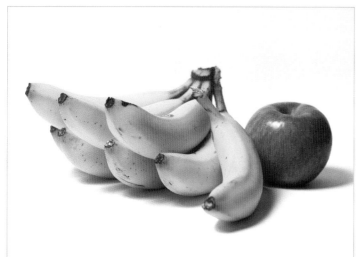

중간 시점

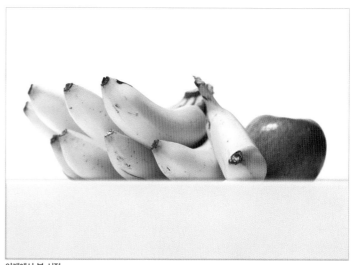

아래에서 본 시점

그림은 작가가 어떠한 의도를 가지고 어떤 스타일로 완성하느냐에 따라, 같은 과일그림이라도 천차만별의 이야기를 갖는 작품으로 탄생하게 된다. 이 페이지에서 전달하고자 하는 기본적인 시점이나 구도에 대한 이야기는 앞에서 말했듯이 알아두면 좋은 기본상식에 불과하지만, 여기에서 발전하고 진화하는 자신의 의지가 없으면 그야말로 고전적인 답답함을 벗어나기 어려운 상황이 될 수도 있다. 이는 마치 다이빙의 기본을 익힌 후에 점차 고급기술로 단계를 높여가는 것과 같은 것으로, 위와 같이 바나나와 사과의 시점을 다르게하여 찍은 사진을 머릿속에 차곡차곡 저장하기 바란다.

21

정물의 배치와 구도

우리들이 그리고자 하는 대상물의 대부분은 '그리기 좋은 면'을 가지고 있다. 이는 마치 사람들이 셀카를 찍을 때, 얼짱으로 나올 수 있는 각도가 어떤 부분인지에 대하여 고민하고, 본인 얼굴의 좌우측 면이나 위아래의 어떠한 면이 사진에서 더 보기 좋게 촬영되고 보여지는지를 찾거나 알고 있는 것과 같다. 자료사진에서 사과의 세 가지 얼굴을 들여다보면, 인물의 얼굴 역할을 하는 사과 꼭지의 방향 하나 만으로도 화면전체 공기의 흐름이 다르게 느껴짐을 알 수 있다. 또한 일부러 의도하는 바가 아니라면 사과의 정측면을 그린다거나, 멜론이나 수박을 주제로 그렸는데 꼭지가 전혀 보이지 않는 각도를 택했을 때와 같이, 굳이 볼륨감과 방향감이 약한 각도를 선택할 이유가 없는 것이다.

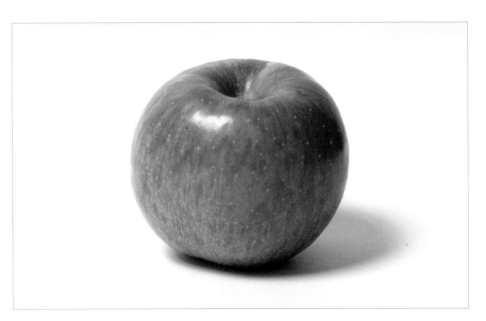

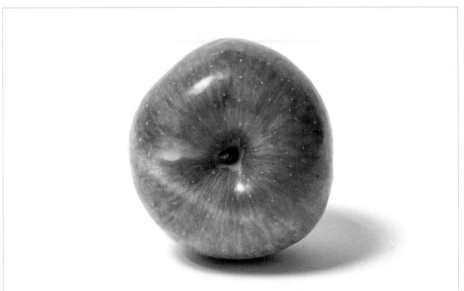

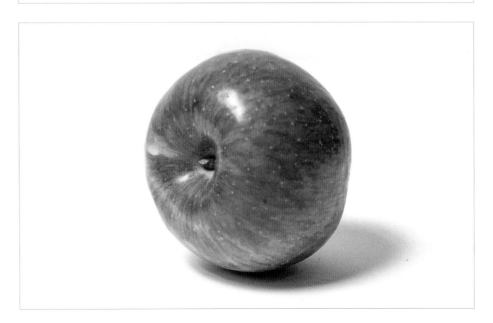

22

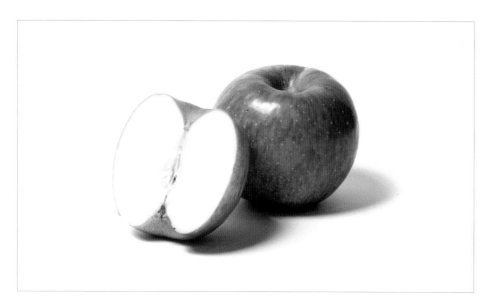

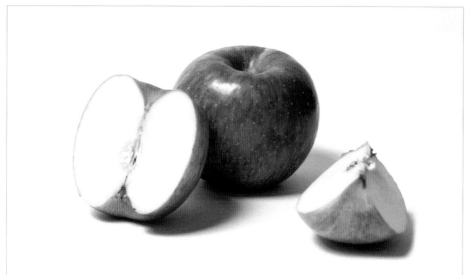

이번에는 주제인 사과를 세워 놓거나 눕혀 놓는 기울기를 결정한 후, 사과 개수를 늘려 가면서 사진과 같이 구도를 염두에 두고 배치를 해 보자. 빛이 왼쪽에서 오는 구도라면 사진과 같이 정물의 주제부가 오른쪽에 위치하면서 점차 왼쪽을 향하여 열리듯이(걸어 나가듯이) 배치하는 것이 좋다. 또한 물체가 서로 겹쳐 있는 경우에는 가려진 정물의 60% 이상 보이도록 신경쓰되, 정물이 크거나 개수가 많아서 부득이하게 많은 면이 가려진다면 최소한 개별 정물의 20% 정도는 보여야 가려진 정물에 대한 불안감 없이 확실한 정보를 전달할 수 있게 된다. 그림 그리는 작가의 시선은 내 그림을 보는 관람자의 시선과 함께 호흡하며 이미지를 공유할 필요가 있기에 기초단계에서는 지나치게 나만의 주장이 강해지는 것은 피하는 것이 좋다.

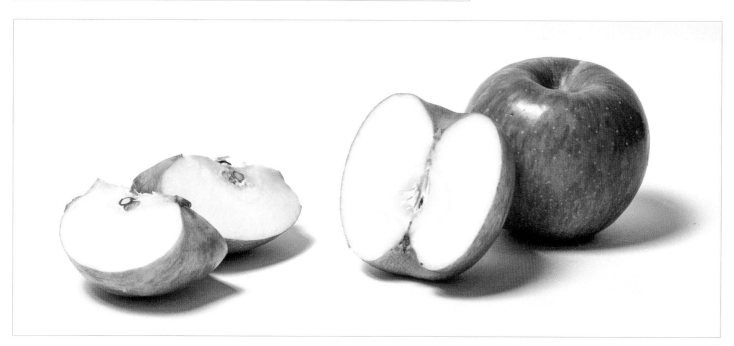

같은 방법으로 과일의 개수를 늘려가면서 배치의 변화를 주며 다음과 같이 화면을 구성하는 모습을 살펴보기 바란다. 물론 이 사진들도 스케치 단계로 진행될 때에는 세부적인 겹치기나 과일간의 보기 좋은 간격을 위한 자잘한 이동들이 실행되어야 하지만, 일단 그리기로 마음먹은 과일들을 풀어 놓고 다양하게 구도를 만드는 연습을 충분히 경험해 보기 바란다. 꼭 잊지 말아야 할 중요한 내용의 하나로는 이러한 여러 가지 모양과 다양한 색을 가진 과일로 구도를 짤 경우에는 물체의 배치와 더불어 색상의 구도도 함께 생각해야 한다는 점이다. 비슷한 색상의 과일들이 모여 있다면 서로 질감이 다르거나 꼭지의 방향을 다르게 하는 방법으로 구도의 변화를 줄 수 있으나, 다양한 색상의 과일들이 모여 있을 때에는 강한 색과 약한 색의 조화로운 배치도 구도의 좋고 나쁨에 큰 영향을 미치게 된다.

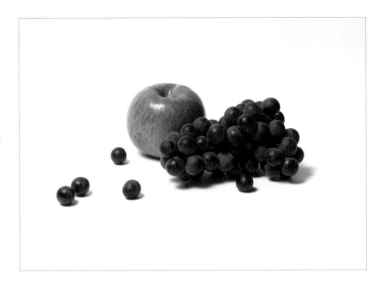

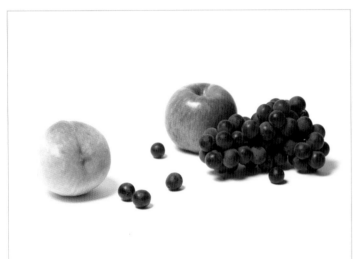

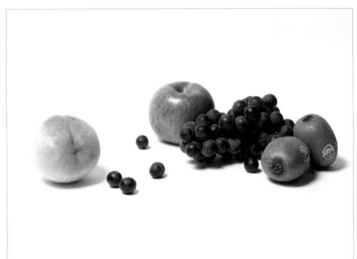

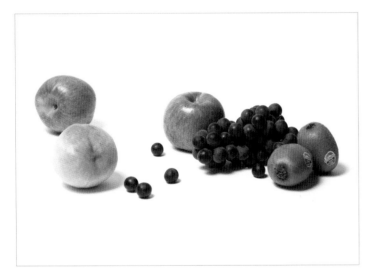

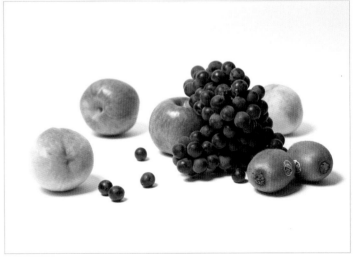

과일 하나 둘 셋

여러분은 이제 그림 그릴 모든 준비가 다 되었다. 마치 여행을 가기 전날처럼 여권도 비상금도 자질구레한 일상용품까지 꼭 필요한 여행준비는 다 되었다. 어쩌면 언젠가는 그림을 그리겠다고 결심했다가 드디어 작정하여, 준비물을 사고 이렇게 책을 구입하기까지가 가장 힘들었을 것이다. 그만큼의 진도가 나갔다면, 사실은 책의 앞쪽에 있는 기본 준비물만 갖춘 후에 이론이 더 많은 '기초'편을 덩어리째 뭉텅 넘기고 여기 실기편부터 시작해도 된다고 말하고 싶다. 일단 실기를 먼저 시작하면서 하나씩 궁금증이 생기게 되면, 그때서야 앞 페이지를 뒤적이며 색의 단계칠지, 구도의 유의사항이나 보색관계에 대하여 찾아보는 것도 괜찮다. 바라건대 시작만 거창하게 해 놓고 그림 한두 장 끄적거리다가 다시 쳇바퀴의 흐름으로 쓸려가버리지 않기를… 참으로 많은 사람들이 일상 속에서 예술가가 되어 원예를 하거나 음악 체육활동들, 혹은 다양한 수작업을 하면서 부지런하게 하루를 다스려가고 있음을 본다. 이렇게 그림을 그린다는 것은 그러한 일상예술 활동 중에 여러분이 선택한 페이지로서, 그리 많은 돈과 시간을 강요하지 않으면서도 소소한 기쁨과, 내면을 그득하게 채워주는 치유의 활동이 될 수 있을 것이다. 생각난 김에 당장, 싱그러운 포도 한 송이나 사과 한 개, 아니 아무거나 과일 하나 꺼내어 놓고 설렘을 그려 보도록 하자.

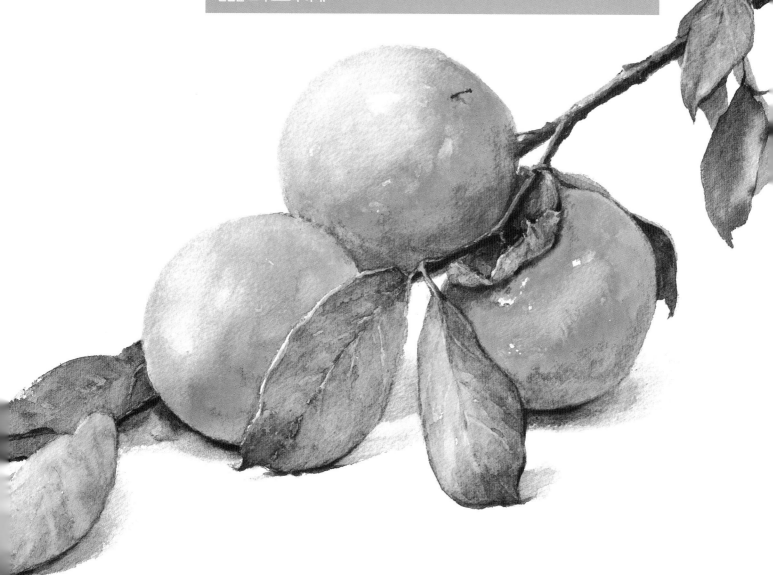

포도 한 송이

사진과 스케치 》 한낮의 뜨거운 태양빛 아래에 포도를 놓고 여러 장의 사진을 찍은 후 최종 선택한 사진이다. 촬영을 끝낸 후 실내에서 포도 실물을 보고 그림 그리는 과정에서 맛있게 익어가는 포도의 짙은 향기에 못 이기는 척, 한두 알씩 따 먹어가면서 그림 그렸던 기억이 새로운데, 이는 과일 그리기가 주는 은근한 재미로 가장 싱싱할 때 촬영해 놓은 사진이 있기 때문에 마음이 편안하다. 와트만지 300g의 종이에 2B 연필심이 들어간 샤프펜으로 스케치했는데 사실 이렇게까지 세밀하게 명암을 넣지 않아도 상관 없다.

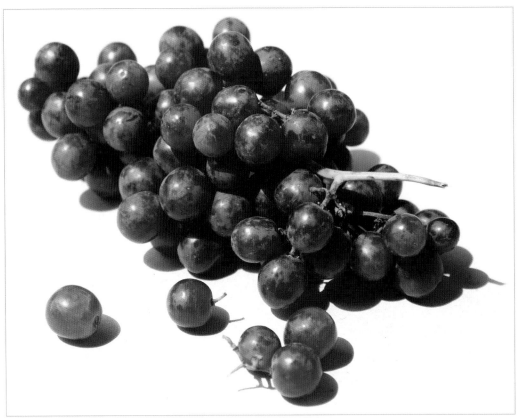

▲ 포도 사진

▼ 스케치

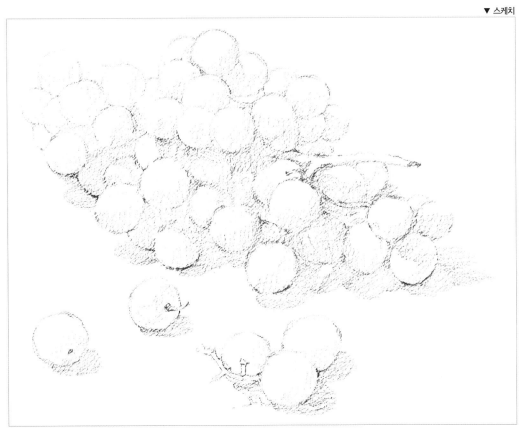

Tip **포도의 배치 >>** 포도와 같이 일정한 크기의 알갱이가 여러 개 모여서 한 덩어리를 이루고 있는 과일은 큰 부피를 차지하고 있는 덩어리가 화지의 오른쪽이나 왼쪽에 배치되게 마련이므로 포도를 이리저리 옮겨보며 방향결정을 먼저 내린다. 과일의 얼굴을 찾는다고 생각하면 쉬운데, 대부분의 과일은 꼭지가 있는 부분을 얼굴 포인트로 삼으면 방향을 찾기가 무난하다. 이런 식으로 포도를 살펴보면 큰 덩어리의 중심을 상징하는 초록 꼭지의 방향도 정해질 것이다. 사진에서는 왼쪽에서 자연광이 비추어 오른쪽으로 그림자가 드리워지는 상황이므로 포도의 덩어리가 주는 무게 방향을 오른쪽으로 결정하여 꼭지도 오른쪽에 있는 각도를 자료로 선택했다. 또한 포도 알갱이들은 덩

어리로 뭉쳐 있는 포도의 구도를 자연스럽게 풀어 주면서, 완성된 그림의 짜임새 있는 구도를 결정짓는 소중한 액세서리이니 만큼 약간의 의도를 가미하되 최대한 자연스러워 보일 수 있게 연출한다.

이렇게 과일을 다양한 방향으로 배치하는 과정에서 앞의 구도잡기 편에서 보았던 '시점'에도 변화를 주며 여러 장의 사진을 촬영한 후 최종 결정을 하기 바란다. 포도나 자른 과일들을 실내에 두고 보고 그릴 경우에는 시간이 지나면서 수분이 날아가 버려 눈에 띄게 시들고 날벌레가 생기는 경우가 흔하므로, 최상의 상태일 때 사진을 찍어 놓으면 심적으로 아주 든든하다.

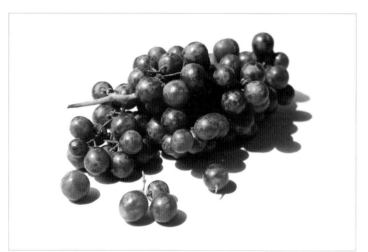

▲ 미세한 기울기의 차이가 전체적인 구도에 큰 영향을 준다.

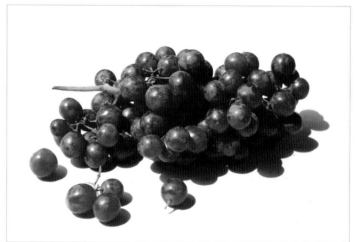

채색 1단계 >> 로즈마더에 인디고와 울트라마린 딥을 섞어 첫 색을 얹기 시작한다. 초벌색을 하나 만들었어도 물의 양을 어떻게 하는가에 따라서 색 톤이 다양하게 바뀌는 만큼, 가장 짙은 곳을 중심으로 하여 마치 명도단계를 만들듯이 단일색으로 칠해 놓았다. 이렇게 적은 부분을 채색할 때에는 미리 종이를 적셔 놓지 않아도 된다.

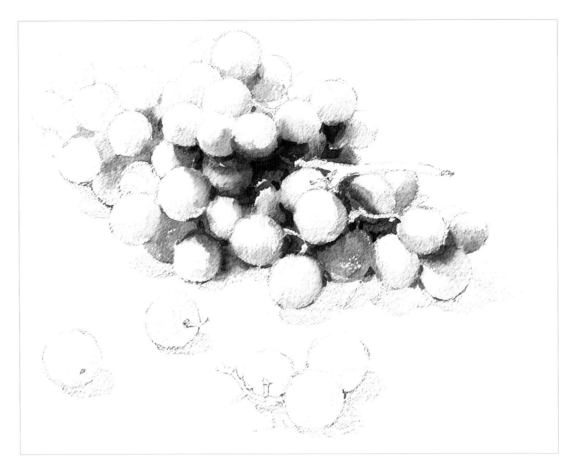

채색 2단계 >> 포도알 한 개씩 칠해 나간다. 종이 자체의 흰색 그대로가 제일 밝은 색으로, 이는 흰색 물감을 칠한 것보다 훨씬 강렬한 하이라이트로 남게 된다. 이러한 반짝임도 단계를 두며 점차 옅은 색이 올라가면서 어둠으로 연결되면 둥근 느낌이 제대로 유지될 수 있다. 퍼머넌트 로즈에 그리니쉬 옐로우를 약간 섞어 만든 따스한 붉은 계열과 바이올렛을 섞은 차가운 붉은 계열색을 같이 어우러지게 채색하면, 비슷한 색 계열에서의 변화가 보여 그림이 더욱 풍부한 색감으로 느껴지게 된다.

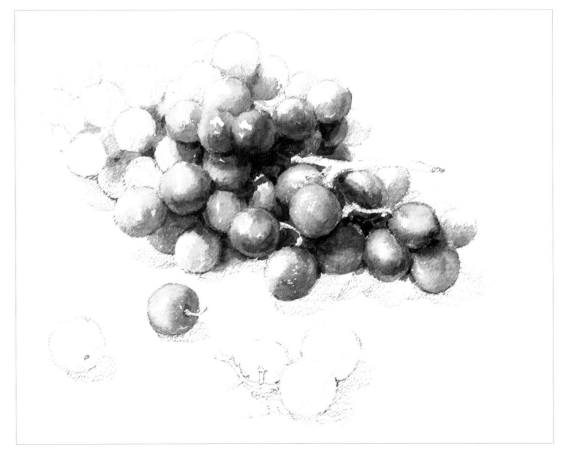

28

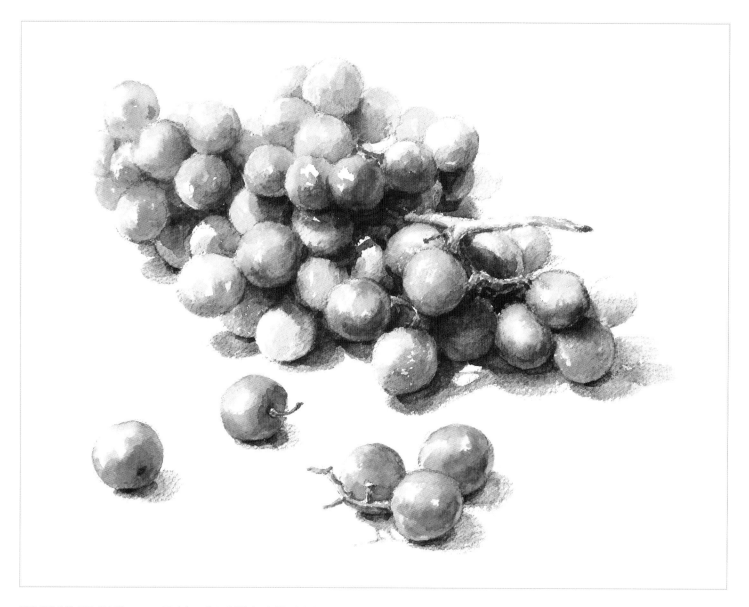

채색 3단계 ≫ 초록계열 색으로 포도 줄기와 꼭지를 채색한다. 이러한 계열색에 번트 시에나를 섞어 포도알의 어두운 반사면에 한두 터치 툭툭 칠해 놓으면, 포도알의 생로병사 변천사에서 발견할 수 있는 초록계열과 갈색계열까지 고른 색정보를 포함할 수 있게 된다. 이렇듯이 하나의 대상을 보며 관찰할 때, 눈에 들어오는 한 가지 색 외에 그와 가장 잘 어울릴 수 있는 계열색을 찾아내 채색할 수 있다면 그림의 레벨이랄까, 조금 더 고급화되거나 수준이 상승되는 작업으로 마무리할 수 있는 길로 들어서는 단계라고 볼 수 있으니 느닷없어 보이는 색이라 해도 색 변화를 두려워하지 않되, 색상의 무게만 잘 체크하는 습관을 들이도록 연습해 보자.

❶ 로즈마더 + 인디고 + 울트라마린 딥 ┃ ❷ 퍼머넌트 로즈 + 그리니쉬 옐로우
❸ 퍼머넌트 로즈 + 바이올렛 ┃ ❹ 레몬 옐로우 + 비리디안 ┃ ❺ 4번 색 + 번트 시에나
❻ 로우엄버 + 울트라마린 딥 ┃ ❼ 오페라 + 울트라마린 딥

포도 한송이 완성

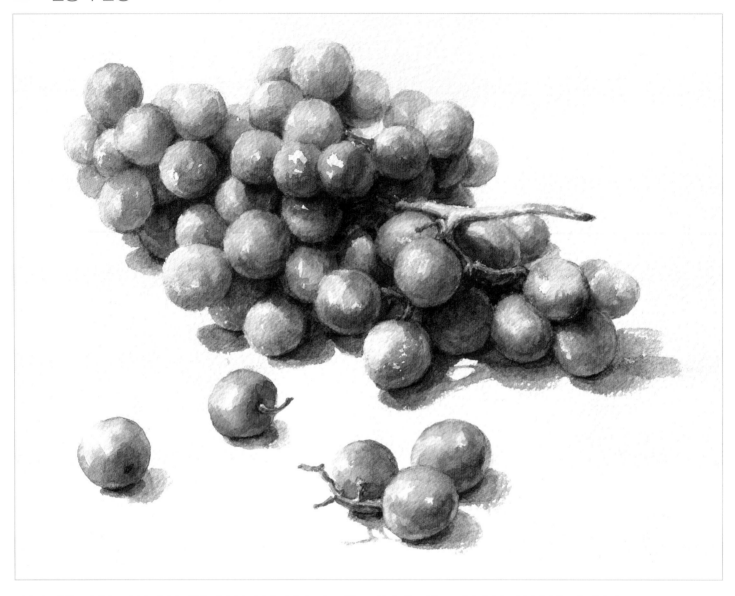

채색 마무리 >> 그림자에도 단계와 깊이가 있음을 기억하기 바란다. 가장 강조하고 싶은 부분의 그림자는 두 번 세 번 이상으로 채색을 덧씌우면서 깊이를 더 하는데, 단번에 강한 색으로 채색하는 것보다 자료에서 볼 수 있듯이 몇 차례 겹쳐서 색의 무게를 높이는 것이 훨씬 묵직한 표현법이다. 완성된 그림을 보면 매우 일정한 규칙을 지키려 노력한 부분이 있는데, 앞서 얘기한 밝은 부분의 화이트 남김과 함께, 포도알의 외곽선이 강하게 남은 부분이 없는 것에 주목하기 바란다. 회화작업에서는 가능하면 선으로 도드라져 보이는 외곽선을 피하는 것이 이렇게 둥근 물체인 경우에는 더 더욱 유의해야 할 점인데, 서로 다른 색이나 색의 무게가 만나서 구분되는 면이 생기는 것을 외곽선으로 자칫 오해하지 않기 바란다.

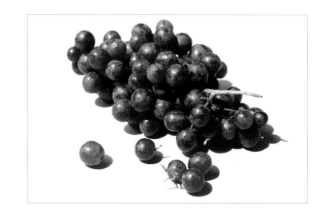

레몬 두 개

사진과 스케치 >> 우리고장에서는 나무에 열려있는 레몬을 보기가 어려운데, 작년여름에 캘리포니아에 가서 보니 레몬트리를 키우는 집이 상당히 많았다. 동네를 산책다닐 때 마다 나무 밑을 살펴 본 결과, 어느 날 이렇게 싱싱한 레몬을 두 개나 획득했을 때는 속으로 쾌재를 불렀었다. 냉큼 주워 와서는 무거운 카메라를 들고 이렇게 배치해 보고, 저렇게도 놓아보면서 또 한바탕 씨름을 했던 기억이 새로운 색상부터 상큼한 레몬 두 개! 언제나 그렇듯이 설레는 마음으로 스케치 하면서 그림 그리는 일이 직업이면서도 취미인 스스로가 참 재미나다고 생각했다.

▲ 레몬 사진

▼ 스케치

Tip **'과일의 중심축을 찾는다'**

둥글둥글한 모양에 색상과 크기까지 비슷한 과일들로 구도를 꾸미기는 생각보다 어려운 일이다. 유아기의 아이들처럼 사물이 놓여있는 그 모습 그대로 정직하게 그리는 것이 제일 쉽지만 그림을 배워 가면서 사진이 전달하는 정직함과는 다른, 더욱 보기 좋은 회화적인 구도를 찾아 배치하기 위해서는 알아두면 좋은 몇 가지 방식이 있으니 기억해두자.

가 중심축을 찾아 방향을 암시한다 : (사진-가) 과일의 꼭지나 정수리 부분을 관통하듯이 연결하는 중심축은 그 과일이 바라보는 방향을 암시하기에, 정지된 물체의 운동방향을 알려주는 구도의 흐름을 결정하는 중요한 Tip이다. 앞 페이지의 그림을 위해 선택한 자료사진과 이 사진은 언뜻 똑같아 보이지만 자세히 보면 과일의 중심축에 차이가 있는데, 그림 그리기 위한 사진으로 택하느냐 마느냐는 이렇게 미세한 차이에서 결정하게 된다. 꼭지나 뾰족하게 나온 정수리 부분이 너무 과일의 외곽 쪽으로 치우쳐 있으면 둥근 과일의 덩어리(양감)를 표현하기에 어렵고 보는 이의 시선도 바깥쪽으로 빠져나가기 때문이다.

나 겹치려면 확실히 겹치기 : 복숭아 두 개가 나란히 놓여 있는 사진(나-1)은 중심축에

변화가 있음에도 단조로워 보인다. 이는 복숭아끼리 겹쳐있는 부분이 너무 조금이라 애매하며 나란히 놓여 있어 과일 간의 거리감도 없기 때문이다. 평면인 그림에서의 거리나 간격 표현은 물체와 바닥면이 닿아있는 접점으로 표시된다. 또한 (나-2)와 같이 조금 떨어져 있는 거리도 안전해 보이지는 않는데, 이러한 경우 겹치려면 사진에서 점선으로 이동시킨 것과 같이 물체의 1/3 정도까지 겹치는 것이 좋으며, 거리를 두려면 점선으로 오른 쪽으로 이동시켰듯이 확실하게 벌려 놓거나, 위 아래로 간격을 확보하는 것이(나-3) 보기에 덜 불안해 보인다.

다 둥근 물체가 중복될 때는 바닥면의 거리가 필요하다 : 두 개 이상의 둥근 물체가 가까이에 있기 위해서는 바닥의 앞 뒤로 놓이는 면적이 필요하므로 아래의 자료들과(사진-가, 나-2, 나-3) 같이 정물이 위 아래로 어슷하게 놓여야 표현하기가 수월하다. 쉽게 예를 들자면 마치 두 사람이 옷 속에 베개와 같이 두툼한 물체를 넣고 서로 포옹을 할 경우, 더 이상 가까이 닿을 수 없는 간격이 생기는 것과 같은 것이다. 이것을 평면(도화지)에 옮길 때의 거리감 표현은 초보자들이 실수하기 쉬운 부분이지만 이렇게 한번 이해하고 나면 같은 오류를 반복하지 않게 된다.

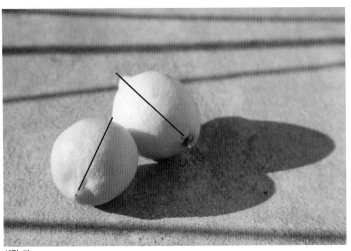

사진-가

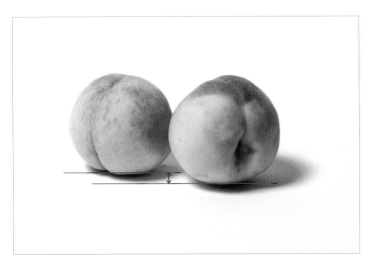

나-1 : 약간 겹쳐 있어 불안한 정도

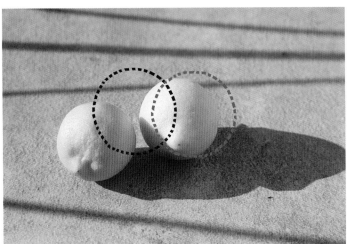

나-2 : 애매한 간격으로 놓인 모습

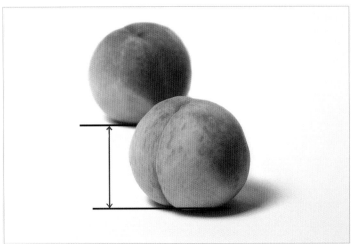

나-3 : 둥근 물체들은 간격이 필요하다.

❶ 레몬 옐로우 │ ❷ 퍼머넌트 옐로우 딥
❸ 옐로우커 + 울트라마린 딥 │ ❹ 퍼머넌트 옐로우 오렌지
❺ 올리브 그린 + 울트라마린 딥

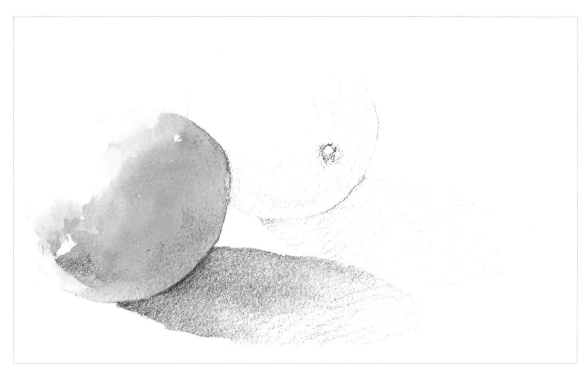

채색 1단계 〉〉 앞 장에서 연습했던 '물의 양으로만 명도조절하기'를 실제로 과일을 보며 적용해 볼 수 있는 페이지다. 물을 섞는 양에 따라서 색상의 무게가 적어도 10단계는 나올 수 있기에 채색이 끝날 때까지 레몬 옐로우 한 가지 색만 사용해도 그림이 완성될 수 있다. 하지만 다양한 톤의 노란계열색이 많은 물감을 가지고 있는데 굳이 한 색만으로 칠할 필요는 없다. 처음에 칠한 레몬 옐로우 색이 마르기 전에 퍼머넌트 옐로우 딥으로 조금씩 짙은 부분을 표시해 보자. 길게 드리워진 그림자는 상대적으로 빛의 방향과 강도를 암시한다. 옐로우커에 울트라마린 딥을 섞어서, 물체와 바닥이 닿는 부분이 가장 짙어진 후 점차로 옅어지도록 채색한다.

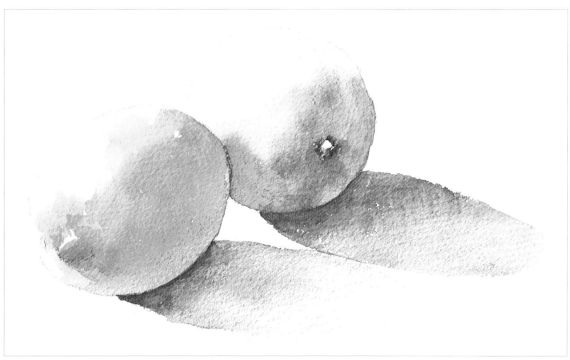

채색 2단계 〉〉 종이가 젖어 있는 상태에서 채색하는 것이 편한 '습식'을 택하고 있기 때문에 과일을 한 개씩 채색하고 있는 모습이다. 같은 색을 가진 레몬이어도 뒤에 있는 경우에는 색상을 약간 약하게 만들어야 앞 물체가 더욱 도드라지는 효과가 있다. 어두운 곳을 명암처리한 연필의 흑연가루와 색이 함께 섞여서, 한번 더 색상톤이 가라앉은 모습도 기억하기 바란다. 실물과 사진에서는 발견할 수 없는 그림만이 가지고 있는 혼색의 묘미는 이렇게 어두운 곳과, 물체의 밝음과 어둠이 만나는 포인트 부분에서 가장 재미있게 표현된다.

레몬 완성

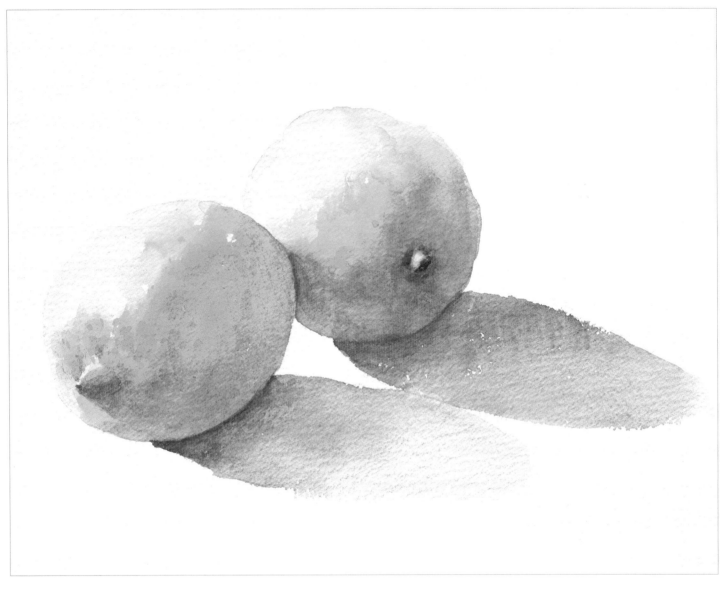

채색 마무리 》 제일 많이 밀도가 올라가고, 강하게 처리된 부분은 어디인지 숨은 그림을 찾듯이 한번 찾아보며 마무리 된 그림을 살펴보기 바란다. 빛을 받는 부분이 경쾌하게 드러나기 위하여, 레몬의 포인트 부분에 색상도 많아지고 터치도 반복되어 밀도를 높이는 방법이 가장 권하고 싶은 채색법이다. 물감의 얼룩은 외곽선이 짙어지며 마르게 되는데 이는 앞으로의 연습을 통하여 몸으로 기억하게 될 것이므로, 첫 수저를 뜨자마자 배부르기를 원하지 말고 즐기는 마음으로 차근차근 진도를 이어 나가자.

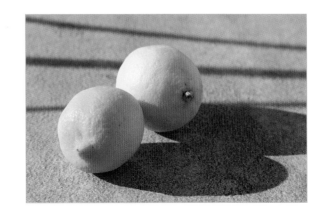

세 개의 감

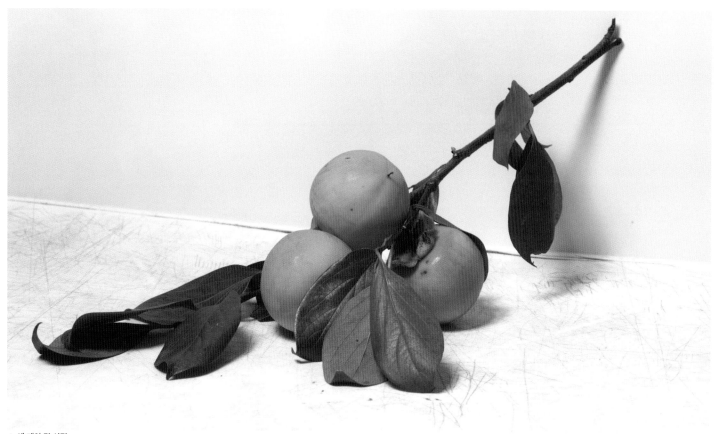

▲ 세 개의 감 사진

▼ 스케치

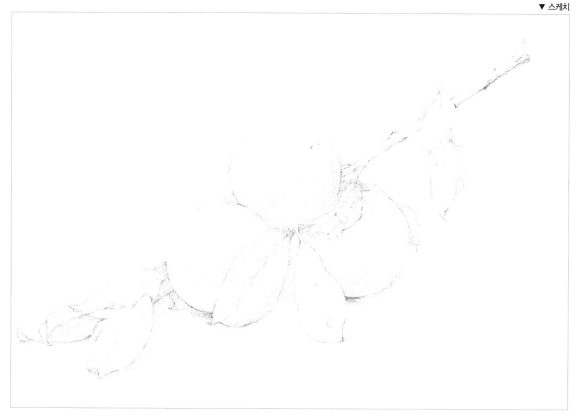

사진과 스케치 》 제철 과일을 그리는 것은 계절에 대한 감상에도 함께 빠져들 수 있는 드라마틱한 매력이 있다고 생각한다. 사진을 찍어 놓고 스케치를 하면서 간략하게 스케치 하려던 결심은 온데간데 없이 어느덧 자세히 스케치가 완성된 모습을 보면서 오랜 습관의 힘이란 무섭구나 싶다. 간략히 스케치해도 좋고 자세히 묘사해도 상관없는 것이, 어차피 채색을 위한 밑그림이므로 그다지 큰 비중을 두지 않아도 좋은 단계이기 때문이다.

Tip **잎사귀 채색** >> 잎사귀를 채색할 때는 눈으로 보이는 색상이 아닌 원근감을 염두에 둔 채색이 되어야 많은 잎들이 있어도 산만하지 않다. 같은 가지에 매달려 있어도 뒤에 있는 잎사귀는 초록색에 브라운과 바이올렛을 섞어 색상을 가라앉혀 채색하는 원근표현 채색법은 사진에서는 얻을 수 없는 그림만의 고유 영역이라고도 할 수 있다. 이러한 회화적인 기법은 작가의 의도하에 자유롭게 연출이 가능한 것으로 눈에 보이는 것이 전부가 아닌, 자신의 마음속에 존재하는 개성 있는 방향과 형식을 가진 한 장의 그림을 찾아 떠나는 여행과도 같다.

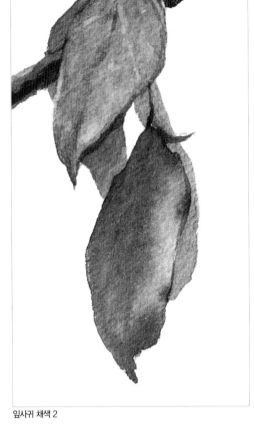

잎사귀 채색 1 잎사귀 채색 2

채색 1단계 >> 나무줄기를 반다이크 브라운의 명도 조절만으로 채색하되 밝은 부분은 종이자체의 화이트가 반짝거리도록 남겨 놓고 칠한다. 셉그린에 바이올렛을 약간 섞어 무채색에 가까운 농도를 만든 색으로 숨어 있거나 뒤에 위치한 잎사귀들을 칠한다. 팔레트에 남은 색들을 함께 섞어 좀 더 짙은 무채색이 만들어지면 어두운 부분을 찾아 붓으로 드로잉 하듯이 채색한다. 이 때 결정한 어두운 부분은 앞으로 채색이 진행될 강약을 조절하는 가이드 역할을 하는데, 너무 물이 적으면 마치 싸인펜으로 그어놓은 것처럼 강약의 농도가 전혀 없이 강하게 튀기만 하니까, 자료사진과 같이 적당한 물의 양이 종이에 스며들 수 있도록 조절한다.

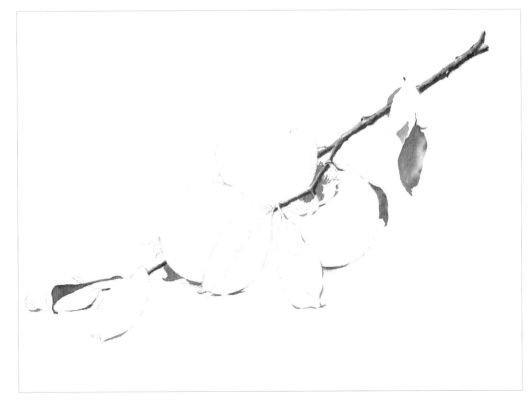

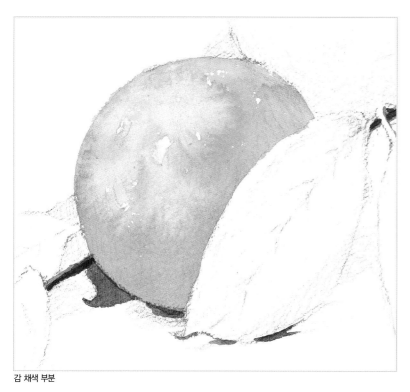

감 채색 부분

감 채색 부분, 채색 2단계 》 채색할 부분을 물 바림을 하고 조금 마르기를 기다리는 사이에 옐로우 오렌지에 퍼머넌트 옐로우 딥을 약간 섞어 기본이 되는 주된 색을 만든 후, 물의 양으로 진하기를 조절하며 감을 채색한다. 이렇게 칠한 색이 마르기 전에 오렌지를 섞어 어둠과 만나는 부분은 여러 번 색을 올리는데, 젖은 종이 위에서 이미 칠한 색과 섞이게 되므로 따로 팔레트에서 색을 섞지 말고 노랑에서 주황계열 단일색으로 분위기를 봐가며 농도를 짙게 만들어 보자. 감의 어두운 부분은 밑색이 마르기 전에 오렌지와 그리니쉬 옐로우를 섞어 칠했다.

▼ 채색 2단계

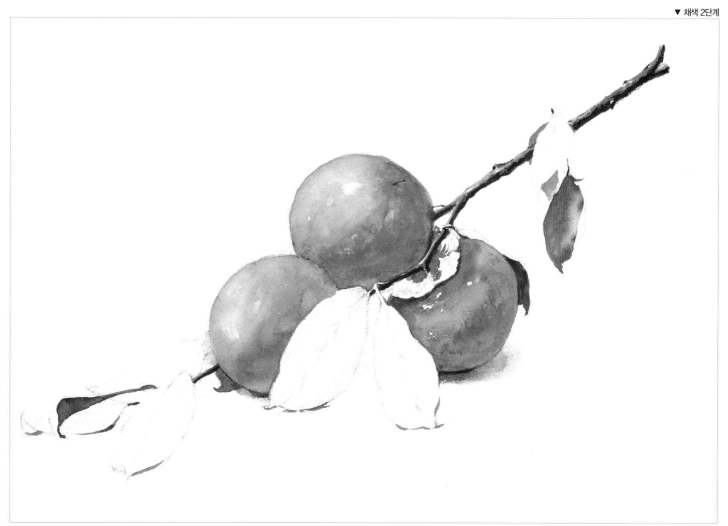

잎사귀 채색 부분1, 2 》 잎사귀 채색 부분 그리니쉬 옐로우와 셉그린을 섞어 잎사귀의 기본 색상으로 채색하면서 남은 색에 후커스 그린을 약간 넣어 색상에 변화를 준다. 첫 색은 너무 진하지 않도록 주의하며 마르기 이전에 다음 색상이 올라가야 붓 자국이 부드럽다. 감꼭지는 올리브 그린에 레드 브라운을 섞어 칠하면서 가장 짙은 부분에는 바이올렛을 넣어 강조한다. 후커스 그린에 바이올렛을 섞은 색으로 감 잎사귀의 얇은 외곽선을 살짝 표시하면 너무 얇지도 두껍지도 않은 두께감이 만들어진다.

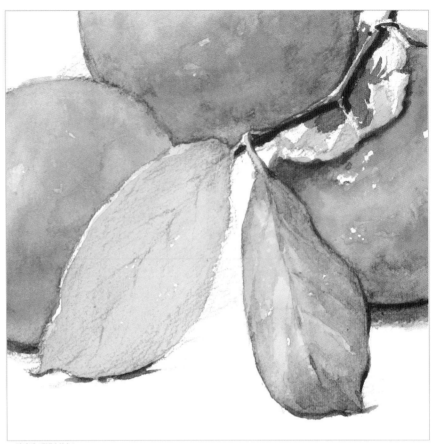

▲잎사귀 채색 부분 1

▼잎사귀 채색 부분 2

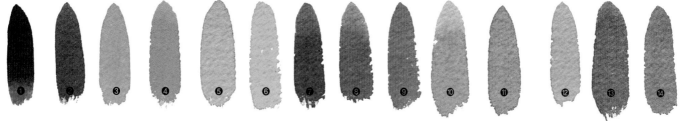

① 반다이크 브라운 | ② 셉그린 + 바이올렛 | ③ 옐로우 오렌지 + 퍼머넌트 옐로우 딥 | ④ 오렌지 + 그리니쉬 옐로우 | ⑤ 그리니쉬 옐로우 + 셉그린 | ⑥ 그리니쉬 옐로우 + 셉그린 + 후커스 그린
⑦ 후커스 그린 + 바이올렛 | ⑧ 올리브 그린 + 레드 브라운 | ⑨ 올리브 그린 + 레드 브라운 + 오렌지 | ⑩ 로우엄버 + 옐로우 그린 | ⑪ 로우엄버 + 옐로우 그린 + 후커스 그린 | ⑫ 그리니쉬 옐로우 + 셉그린
⑬ 그리니쉬 옐로우 + 셉그린 + 바이올렛 | ⑭ 셉그린 + 바이올렛

세 개의 감 완성

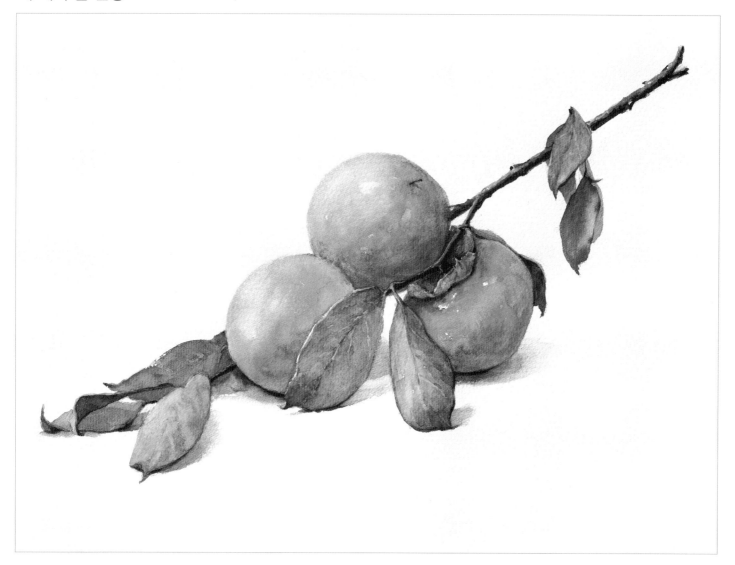

채색 마무리 》 감은 밝은 부분의 외곽선이 남아 있으면 둥근 입체가 깨뜨려지며 평면적으로 보인다. 그러므로 앞에서 빨간색 구를 연습했을 때와 같이 빛 받는 쪽에 남아있는 선은 붓으로 부벼내어 마무리해야 한다. 하지만 잎사귀는 둥근 두께를 갖는 것이 아니라 납작한 탄력을 표현해야 하므로, 밝은 부분의 튀어나온 곳이나 잎새 끝과 같이 면이 모이는 부분

은 일부러 외곽선을 남길 필요가 있다. 과일만 그리는 것과는 달리 잎사귀나 가지가 있는 경우에는 이렇게 질감과 덩어리가 다양해지므로 오히려 어렵다고 느낄 수 있고, 난이도가 높아지는 것이 사실이다. 하지만 특히 색상에서 포인트가 있는 그림이 될 수 있으며, 구도의 흐름을 다양하게 연출할 수 있으니 시도해볼 만하다고 생각한다.

같은 소재 다른 느낌 – 바탕이 있는 감

같은 감을 소재로 하여 이번에는 바탕과 함께 그리는 방법을 연습해보자. 이렇게 하나의 소재를 두고 여러 가지 방법으로 다르게 접근하는 연습은 공부하는 과정에서 자신의 그림 성향을 파악하기에 중요한 단서가 된다. 선으로, 색으로, 묘사로, 느낌으로 등등 다양한 방식의 시도는 그림을 시작하는 단계에서 꼭 필요한 영양소라 할 수 있는데, 서로 다른 유형으로 완성에 접근한 다른 작가들의 방식을 모델로 하여, 자신이 선택한 소재와 멘토의 그리기 방식을 연결하면서 본인에게 가장 편안하게 닿는 스타일을 찾아가기 바란다.

채색 1단계 >> 이 그림에서는 물의 번지기와 스며드는 습성을 주로 이용할 예정이므로 스케치는 간략하게 해 놓고, 칠할 만큼의 면적에 물바림을 해 놓은 후에 감의 색과 어울리는 갈색계열의 따뜻한 색감을 중심으로 바탕 전체를 칠했다. 바탕의 색상 선택은 주제의 색상에서 가장 큰 영향을 받는데, 일반적으로 정물의 색감이 묻어 있는 느낌이되 다소 가라앉은 톤을 선택하는 것이 안전한 방법이다.

채색 1단계

채색 2단계 >> 화지를 눕혀 놓고 칠하면서 짙은 색을 올린 후에는 약간 기다렸다가 분무기를 이용해서 번지도록 유도하는 과정을 두세 번 반복한다. 특히 감의 밝은 부분은 빛 효과를 남겨 놓아야 하므로 깨끗한 물이 물감을 밀어내는 과정을 지켜보며 손질한다. 이러한 물 얼룩은 시간이 지나고 나면 외곽으로 밀려난 물감이 짙어지며 마르기 때문에 세심하게 지켜보며 진행해야 한다.

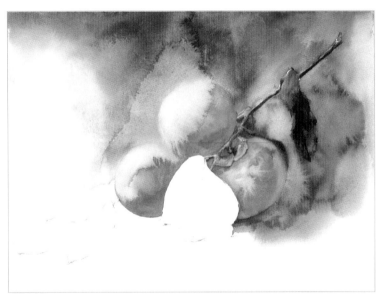
채색 2단계

채색 3단계 >> 감나무 잎사귀는 가까이 있는 대상임에도 약간 포커스 아웃시킨 느낌으로, 즉 지나치게 선명하거나 묘사가 과해지지 않도록 유의한다. 사진에서 보이는 선명함을 번지기 기법으로 풀어 나가고 있는 그림에서 회화적 표현으로 극복하지 못하면, 마치 돼지 목에 진주 목걸이를 찬 것과 같이 전혀 어울리지 않는 조합이 되기 때문이다.

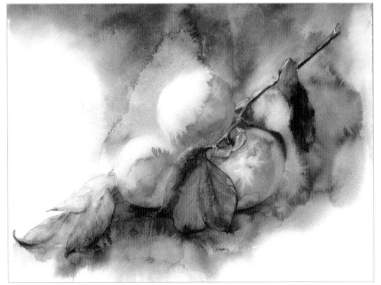
채색 3단계

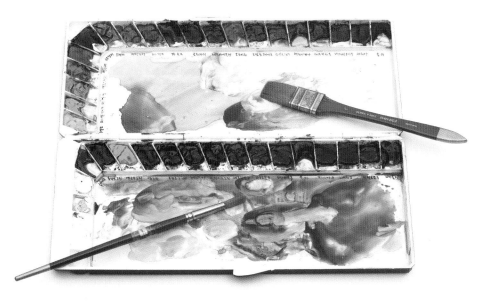

바탕이 있는 감 완성

채색 마무리 》 감의 밝은 부분이 너무 넓게 비어 있어 명도 단계가 필요하므로 중간 물색을 얹어 어둠으로 넘어가는 완충단계를 만들며 마무리한다. 번지기가 주가 되는 이러한 방식의 그림은, 우연의 효과가 또 다른 작가로 존재하는 느낌이 들기도 한다. 때로는 단번에 완성까지 가기도 하고 그 만큼 한번에 실패하기도 하는 유형이지만, 작가의 의도가 우연과 합쳐지면서 본인이 예상하지 못했던 결과로 나오게 되는 회화적인 느낌은 매력적인 방식임에 틀림없다.(팔레트와 붓을 촬영한 사진 참고)

바나나

사진과 스케치 》 같은 바나나를 모양을 다르게 하거나 시점에 변화를 주며 촬영한 세 장의 사진에서 여러분은 어떤 바나나를 그리기로 선택하였을지 모르겠으나, 찬찬히 살펴 본 후에 마음에 드는 바나나를 택하여 자료와 같이 스케치해 보자.

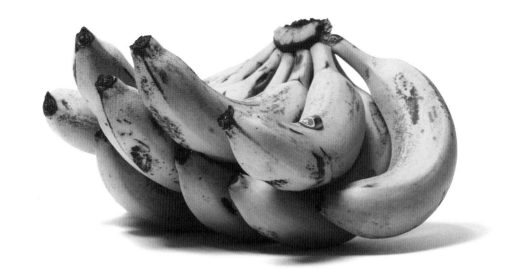

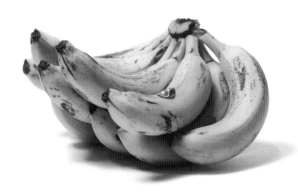

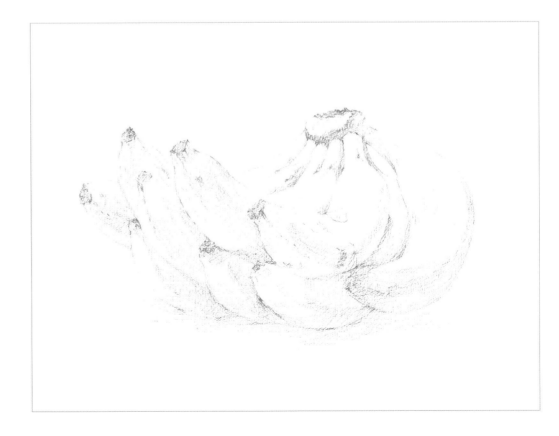

Tip **형태를 쉽게 잡는 법** 》

a 가장 돌출된 부분들을 연결한다–과일의 내부를 보지 말고 가장 튀어나온 부분들을 마치 랩으로 팽팽하게 포장하듯이 서로 직선으로 연결한다. 이렇게 만들어진 큰 도형들 가까이 수직 수평선을 그어 바나나와 가까운 네모틀을 만든다.

b 바깥에서 내부로 모양을 찾아 간다. 바깥 면에서 과일의 외곽선을 따라 만들어지는 제각기 다른 크기와 모양의 도형들을 체크하며 바나나와 접해 있는 외곽선을 따라 그린다. 사진이 아닌 직접 바나나를 보고 그리는 경우 단순한 면의 외곽선 이상의 3차원적 볼륨과 숨어있는 면까지 입체적으로 인식하게 되므로, 과일의 형태를 사진을 찍은 것과 같이 평면으로 전환하여 살펴보는 2차원적인 시각을 가질 필요가 있다.

c 어두운 부분의 명암을 찾는다. 크게 잡았던 직선과 도형들을 지우개로 지우고 바나나의 어두운 곳을 찾아 명암을 잡아 놓는다. 시야에서 먼 부분은 연필선을 약하고 흐리게, 가까운 부분과 물체들이 서로 맞닿는 곳은 진하게 그리는 것은, 스케치에서부터 일관된 멀고 가까운 원근의 준비자세를 갖추는 것과 같은 것으로 이후 채색할 때 강약을 지휘하는 가이드가 된다.

❶ 로우엄버 + 울트라마린 딥 | ❷ 퍼머넌트 옐로우 라이트 + 그리니쉬 옐로우
❸ 후커스 그린 + 그리니쉬 옐로우 | ❹ 로우엄버 + 세피아
❺ 로우엄버 + 세피아 + 인디고 | ❻ 퍼머넌트 옐로우 오렌지 + 로우엄버 + 옐로우 그린

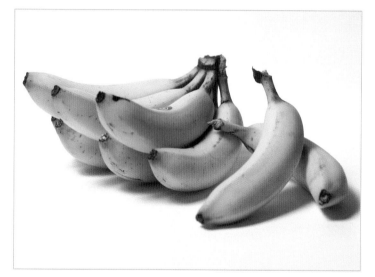

b 바깥에서 내부로 모양을 찾아간다.

a 가장 돌출된 부분을 연결한다.

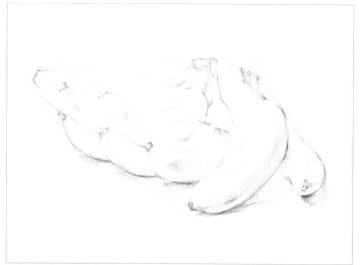

c 어두운 부분의 명암을 찾는다.

43

채색 1, 2단계 >> 번지기나 뿌리기 등의 채색 기법보다는 보이는 대로 사실감 있게 그리고자 채색 방향을 잡았기에, 로우엄버에 울트라마린 딥을 섞은 기본 무채색으로 어둠을 먼저 잡은 후 가라앉은 저채도의 옐로우 톤으로 그 위를 덮듯이 칠했다. 무채색이 깔려 있지 않다면 묵직한 느낌의 톤이 나오기 어려워 비슷한 톤으로 계속 색을 얹게 되므로 텁텁한 느낌이 될 수 있다.

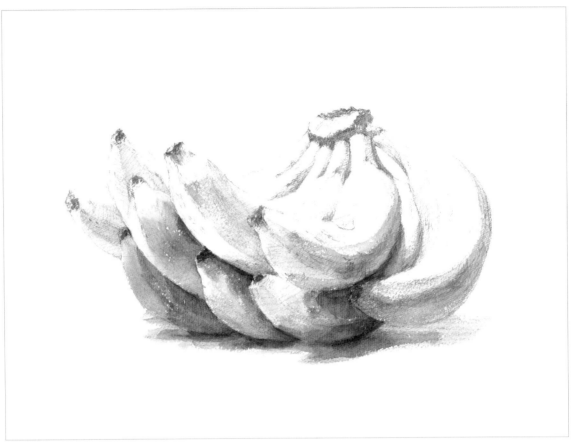

채색 1단계

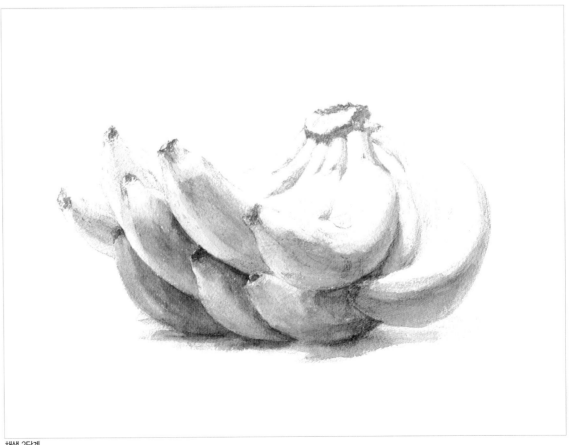

채색 2단계

부분 1

부분 2

부분 3

부분 1, 2, 3 〉〉 맑은 단색들로 옅게 칠한 후에 흑색 반점을 묘사하였다. 이때 사용한 세피아는 짙은 단색으로 사용하기에도 좋지만, 이렇게 옐로우커나 로우엄버랑 섞어서 쓰면 기존에 칠한 옐로우 톤과의 관계에서 너무 튀지 않으면서도 부드럽게 종이에 젖어들며 슬며시 강조되는 장점이 있다.

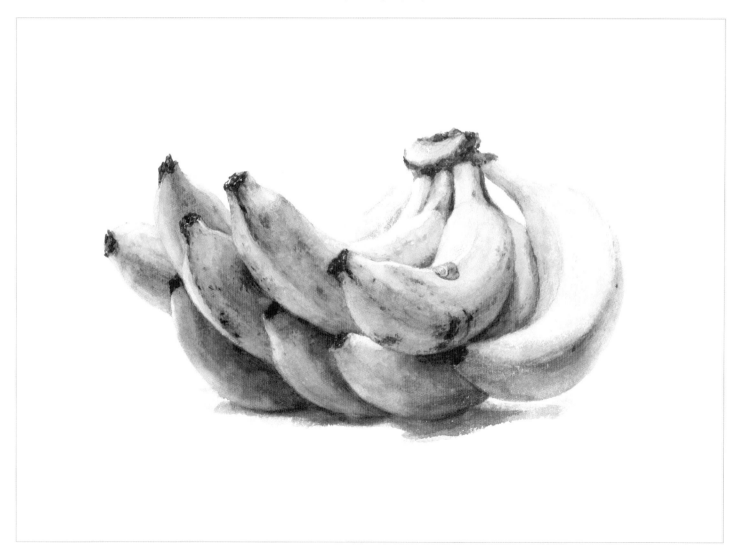

채색 3단계 〉〉 가장 밝은 곳을 제외한 나머지 면들에 가볍게 색을 더한다. 이렇게 비워 놓은 밝은 면부터 점점 어두운 면을 찾아 단계별로 비슷한 색이 올라갈 때에는 색상의 무게가 과하게 짙어지지 않도록 주의한다. 그냥 물을 섞는 양을 조절하는 것만으로도 색은 조금씩 단계를 갖게 되는데, 채색한 색은 종이가 물을 흡수하여 완전히 마른 후에는 더 옅어지므로 어느 정도로 색과 물의 양을 결정해야 할지 경험을 쌓기 위하여 여분의 종이에 연습해 보는 것도 좋겠다.

바나나 완성

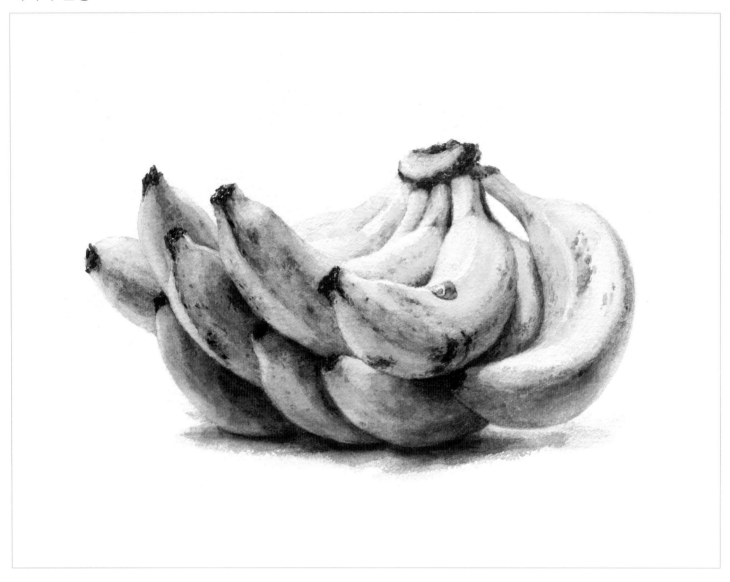

채색 마무리 》 시장에서 싱싱한 바나나를 사 와서 풋내 나는 모습을 바로 그리는 것보다, 이렇게 상온에서 2~3일 지난 후에 슈가 포인트라 불리는 검은 반점도 생기고 노란색도 더욱 깊어져, 어서 먹지 않으면 안될 것 같을 즈음에 그림으로 옮기는 것이 더욱 자연스러운 그림이 된다. 마무리에 앞서 그림 전체를 실눈을 뜨고 살펴보아 너무 약하거나 강하게 채색된 부분을 손질하고, 연필선이 남아 있어 밝음이 드러나지 않는 하이라이트 부분도 지우개질을 말끔히 하여 완성한다.

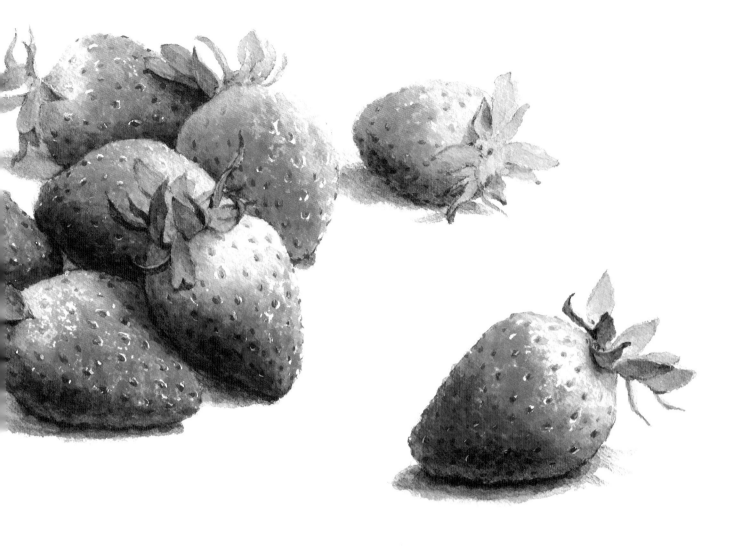

과일로 연출하기

이번 장에서는 주로 붉은색 계열의 과일을 테마로 하여 같은 종류의 과일을 배치하거나 자르는 등의
연출로 구도를 꾸며가며 완성하는 연습을 해 보자. 대부분의 과일은 보기 좋은 겉모습의 아름다움 내
면에 씨앗을 품고 있는 개성있는 자연의 특성을 그대로 가지고 있다. 때로 완전히 겉과 속이 다른 반
전매력의 과일들은 구도를 잡거나 채색할 때 전혀 다른 색상과 질감이 주는 흥미로운 요소를 만끽하
게도 하니, 전통시장의 제철과일이나 대형마트의 낯선 타국의 과일들을 구입하여 이리저리 살펴보고
잘라 보기도 하면서 그림 그리는 재미를 다양하게 즐겨보기 바란다. 이 책은 기초과정에서 크게 벗어
나지 않는 범주에서 그리기의 소재 선택과 작업방식을 택하였기에, 과일로 연출하는 구도의 난이도가
높지 않은 선에서 그림을 완성했다. 하지만 여러분은 보다 자유로운 과정을 스스로 진행하고 있을 터,
유리 케이스 안에 과일을 넣어 그려 본다든지, 무늬 있는 천이나 오래된 나무 그릇, 혹은 멋스런 도자
기와 함께 과일을 배치한다든지, 싱그러운 과수원에서 주렁주렁 풍요롭게 열린 포도탈지, 탐스러운 능
금이나 복숭아를 자연과 함께 그려 본다든지 하는, 좀 더 열린 시각으로 대상을 소화해 보아도 괜찮겠
다. 지금의 단계에서는 잘 그린다 못 그린다가 중요한 것이 아니라, 얼마나 많은 그림들을 그려 보는
지가 더 소중한 과정이니 완성된 그림의 질에 욕심내지 말고, 아이와 같은 순수한 마음으로 많이 그려
보는 것을 제일로 꼽는 단계이기 때문이다.

딸기

사진과 스케치 》》 같은 과일을 여러 개 그릴 경우에는 이렇게 주제가 될 수 있게 모아놓는 덩어리와, 앞과 뒤로 분산되는 낱개를 꾸며 배치한다. 자세히 그릴 계획이므로 와트만지에 2B연필로 딸기 꼭지의 작은 초록들은 접힘과 겹침도 세밀하게 스케치 했으며, 몸통은 채색 마무리 과정에서 묘사할 생각으로 큰 모양새만 드로잉 하듯이 그려 놓았다.

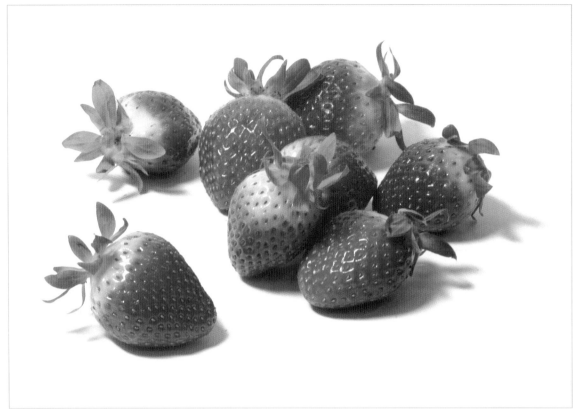

딸기 사진

스케치

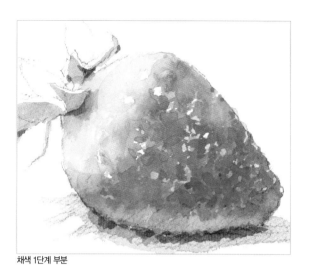

채색 1단계 부분

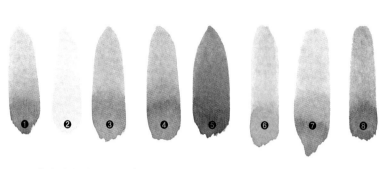

❶ 옐로우커 + 울트라마린 딥 | ❷ 레몬옐로우 + 버밀리언 | ❸ 퍼머넌트 옐로우 딥 + 버밀리언
❹ 퍼머넌트 옐로우 딥 + 퍼머넌트 레드 | ❺ 퍼머넌트 로즈 + 바이올렛
❻ 샙그린 + 그리니쉬 옐로우 | ❼ 레몬 옐로우 + 오페라 | ❽ 바이올렛 + 울트라마린 딥 + 로우엄버

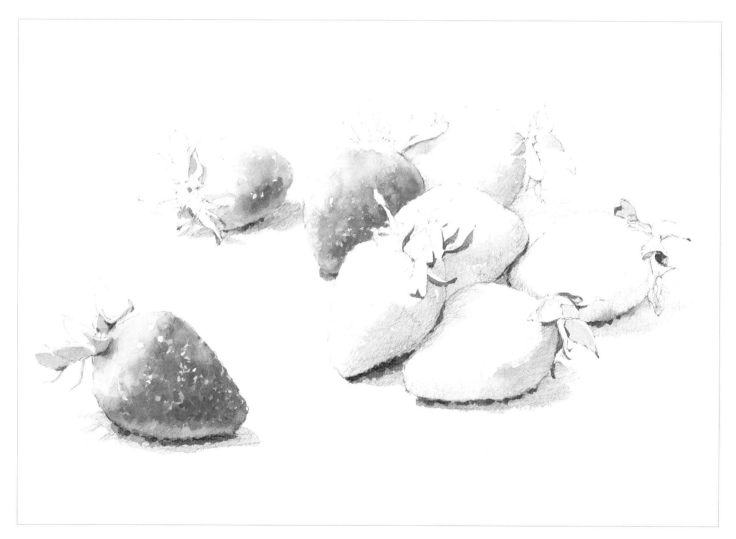

채색 1단계 >> 사용하는 색이 반복될 수밖에 없는 정물이기에 아무 쪽에나 있는 딸기부터 채색해도 상관없다. 오른손잡이는 자료사진과 같이 왼쪽부터 채색하기를 권하는데, 그림이 덜 말랐을 경우 붓을 잡은 손바닥이 화지에 닿아 번지거나 흑연이 뭉개져 얼룩이 생길 우려 때문이다.

부분 1

부분 1 《 레몬 옐로우에 버밀리언을 섞어 꼭지로 향하는 부분의 옅은 색을 칠하며 옐로우 그린을 그 위에 살짝 묻히듯이 올려 싱그러운 느낌을 표현한다.

부분 2 》 퍼머넌트 옐로우 딥과 버밀리언을 섞은 색을 딸기의 기본 색으로 하여 그 위에 퍼머넌트 레드와 퍼머넌트 로즈를 넣는 것으로 점차로 강한 곳을 찾아 채색하고 있다.

부분 2

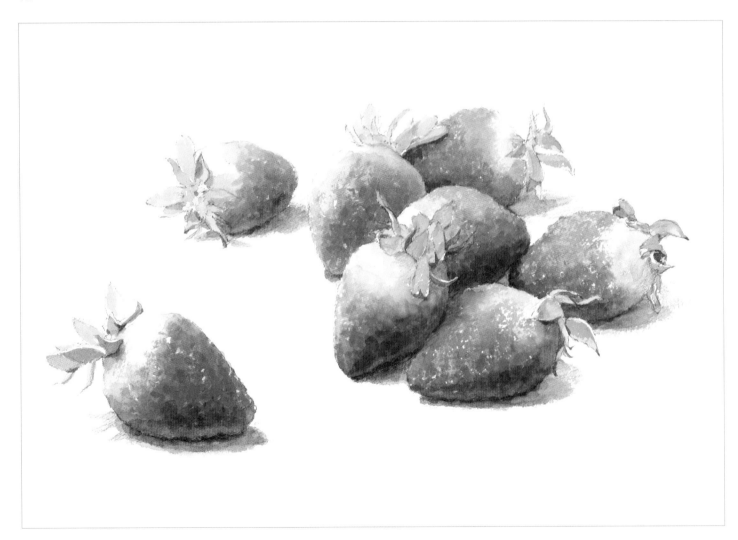

채색 2단계 》 옐로우 계열 색은 색상이 약하기에 종이의 화이트 요철을 남기기 어렵지만, 주황에서 짙은 붉은색으로 진행되는 색은 붓에 떠가는 색의 양을 줄여서 종이의 거친 면 위를 긁듯이 빠르게 붓을 사용하여 종이의 흰색이 드러나도록 채색하는 효과를 남길 수 있다. 한국화에서 갈필효과라고 불리는 이 방법은 수채화 용지가 거칠수록 효과가 크다. 다만 너무 많이 사용하면 그림이 안정감 없이 들뜨고 건조한 느낌이 들게 되므로 다소 아껴서 사용하는 것이 좋다.

딸기 완성

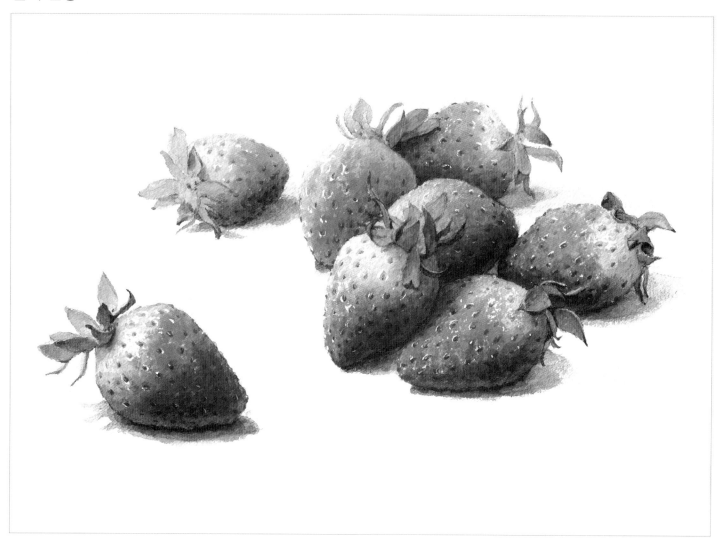

마무리 》 딸기 표면에 점점이 박힌 씨앗을 묘사할 때에는 흰색 포스터칼라 물감을 작은 붓에 묻혀 마무리 하였다. 실눈을 뜨고 그림을 살펴보며 종이 자체의 흰색을 유지할 부분은 남겨 두고, 물체의 어두운 부분에서 부담스럽게 반짝거리는 화이트가 보인다면 약간 어두운 색을 만들어 눌러 주는 것으로 균형을 맞춘다. 빛이 왼쪽에서 오기에 밝은 곳의 스케치라인은 말끔히 지우개로 지우고, 반대로 바닥과 닿는 면과 과일끼리 닿는 곳은 한번 더 어두운 색으로 강조한다.

Tip **바탕이 있는 딸기그림과 학생작 둘러보기** 》》 참고가 될까 하여 학생작 한 장과, 나무 접시에 담긴 딸기를 바탕표현과 함께 채색한 그림단계를 올린다. 바탕이 채색되지 않은 그림과 이러한 그림과의 차이점을 살펴보며, 내가 그렸다면 어떻게 표현했을런지 상상해 보기 바란다.

스케치

초벌

중벌

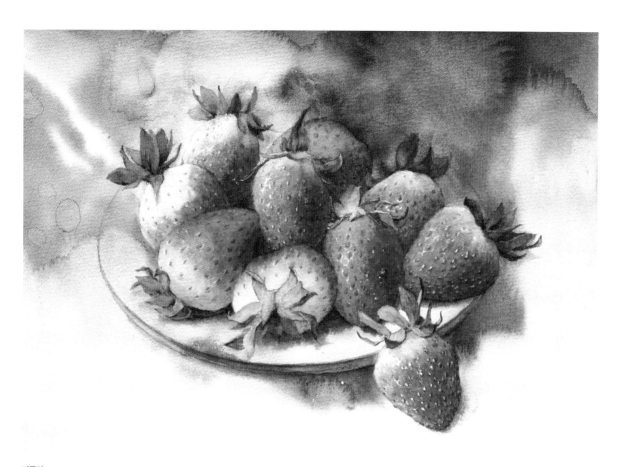

마무리

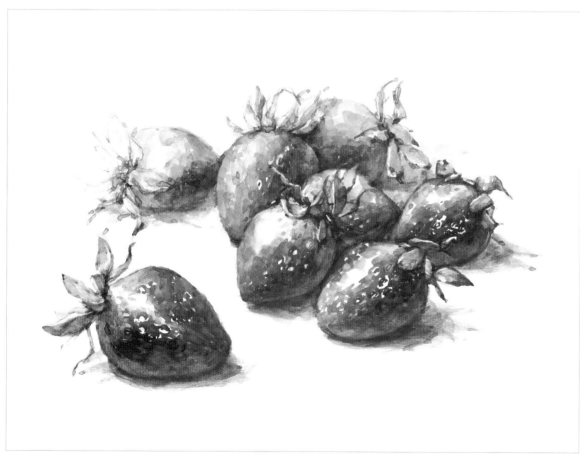

학생작 》 학생들이 그리는 수채화는 입시 시험을 위한 유형이므로 작품 수채화의 과정이나 결과와 사뭇 다름을 볼 수 있다. 과감하게 원근을 표현하는 방법도 입시에서 꼭 필요한 내용으로 이는 색상에서도 원근법을 찾아야 하고 묘사법에서도 유의해야 한다.

석류

사진과 스케치 》 알 큰 석류를
보며 이렇게 스케치 하고 있자니
어릴적 먹었던, 눈물이 찔끔나게
시큼했던 뒷집 할머니댁 석류가
생각나며 침샘이 작동을 한다. 여
기에서 단계별 작업과정을 소개
한 것 외에, 몇 장 더 그려보기
권하는 마음으로 비슷한 사진을
한 장 더 싣는다.

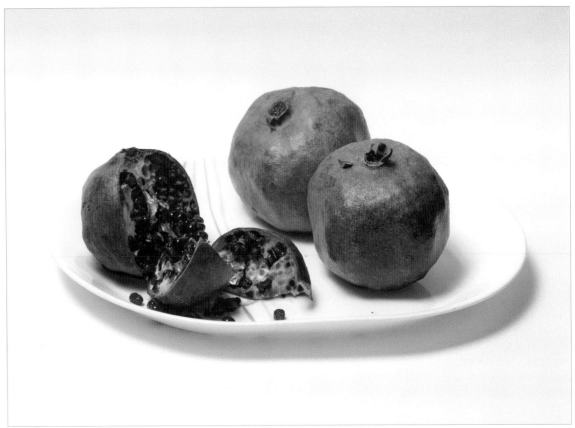

석류 사진

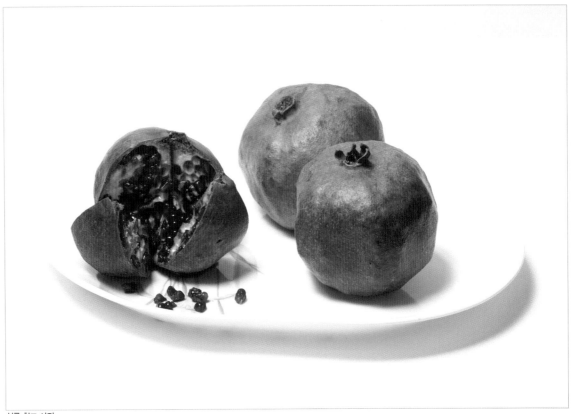

석류 참고 사진

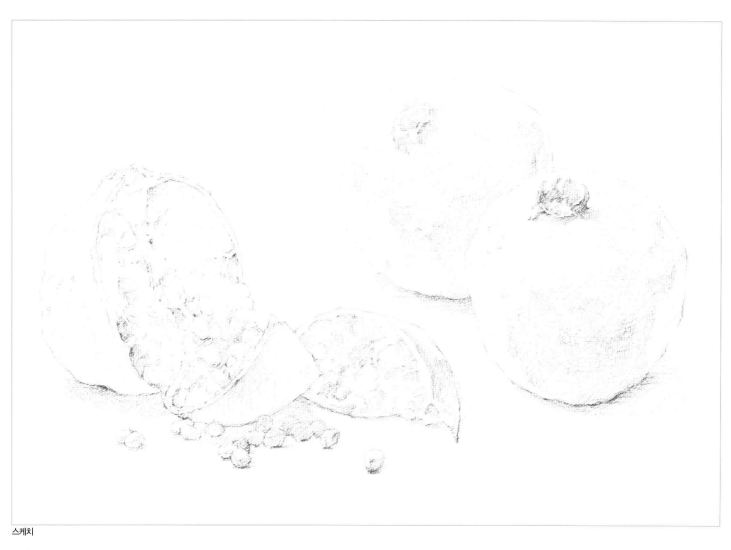

스케치

부분 1

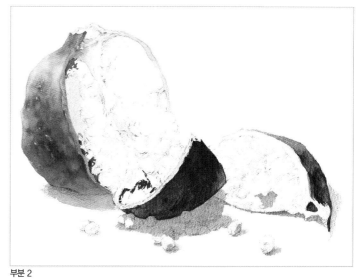

부분 2

부분 1, 2 》 퍼머넌트 옐로우 라이트에 오페라를 섞어 옅은 살구색을 만들어 껍질 전체를 칠한 후, 마르기전에 옐로우 오렌지에 오페라, 퍼머넌트 옐로우 딥에 오페라를 섞는 순으로 계속 색을 얹었다. 앞 조각의 짙은 표면에는 로즈마더에 올리브 그린을 섞었으며 오른쪽의 작은 껍질에는 퍼머넌트 로즈에 그리니쉬 옐로우를 섞은 색으로 표면을 채색한 모습이다.

채색 1단계 >> 옐로우 오렌지에 오페라를 섞은 색으로 오른쪽의 석류알 두 개를 채색하며 색의 강도를 높여간다. 보이는 대로 그리는 사실적인 그림을 그리고자 하기에 반사면의 색상을 무채색으로 누르지 않고 그냥 제 색으로 칠했다. 처음에 대상이나 사진을 보고 스케치를 하는 과정에서 머릿속은 끊임없이 작업의 방향과 완성될 그림의 이미지로 분주한데, 결정을 하고 나면 일이 좀 수월해질 것이다. 이미 완성된 청사진을 하얀 종이 위에 꺼내어 놓는다는 생각으로 한 걸음씩 채색을 진행하면 되기 때문이다. 익히 아는 길은 가까워 보이지만, 같은 거리라도 모르는 길은 더 멀게 느껴지는 것과 같은 이치이다.

채색 2단계 >> 석류의 표면은 다소 딱딱한 껍질이고 질감도 매끄럽지 않기 때문에 밑색이 마르기 전에 연한 색으로 물 떨어뜨리기를 하면 중간 정도의 톤으로 광택이 표현된다. 가장 밝은 곳부터 중간까지는 옅은 색이 약 3단계쯤 나올 수 있으면 좋은데, 이 때 하이라이트의 흰색은 종이의 흰색이 가장 선명하다. 다만 여의치 않을 경우에는 흰색 물감을 사용하면 되는데 흰색 물감의 사용여부는 신중해야 하는 것이, 이미 칠해진 포스터칼라의 흰색 위에 색을 덧씌우게 되면 텁텁한 파스텔톤의 색이 나와 투명도가 떨어지기 때문이다.

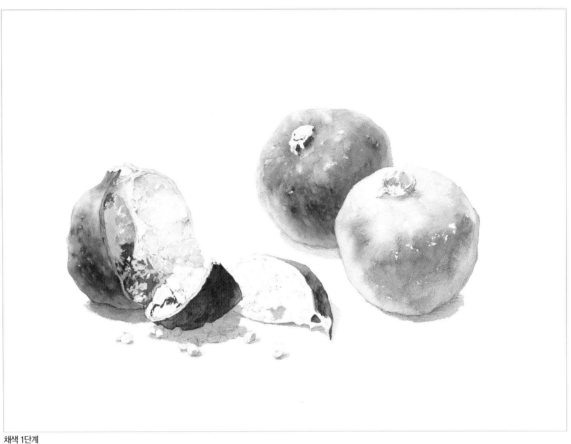

채색 1단계

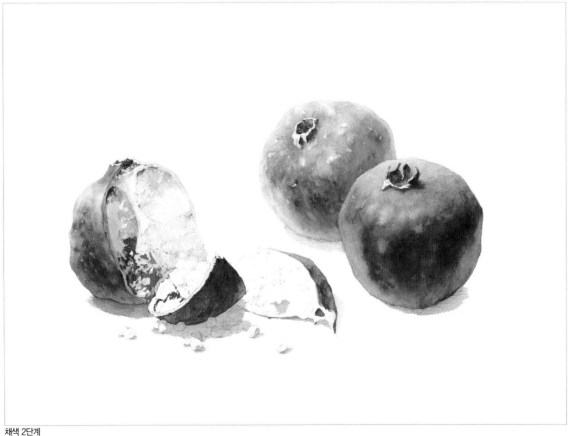

채색 2단계

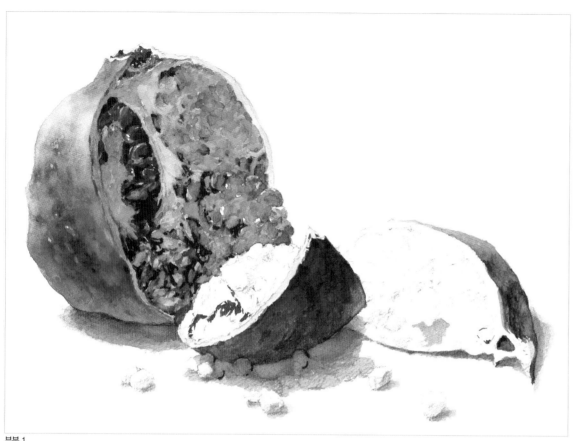

부분 1

부분 1, 2 》 석류알갱이가 오밀
조밀하게 모여 있는 부분은 퍼머
넌트 레드와 오렌지, 로즈마더 순
서로 색 변화를 주며 넓게 펼쳐
바른 후, 로즈마더에 샙그린을 섞
은 색으로 어두운 쪽의 석류에
색의 깊이를 더한다. 석류알갱이
사이는 차가운 어둠 보다는 따뜻
한 어둠이 느껴지도록 로즈마더
와 올리브 그린에 바이올렛을 섞
었고, 레드 바이올렛과 퍼머넌트
로즈로 색상을 추가한다. 이처럼
석류알을 단순하게 한가지 색상
으로 묘사하는 것이 아니라 비슷
한 계열색들로 이동하면서 물의
양으로 농도조절을 하면, 훨씬 풍
요로워 보이는 시각적 효과가 있
다.

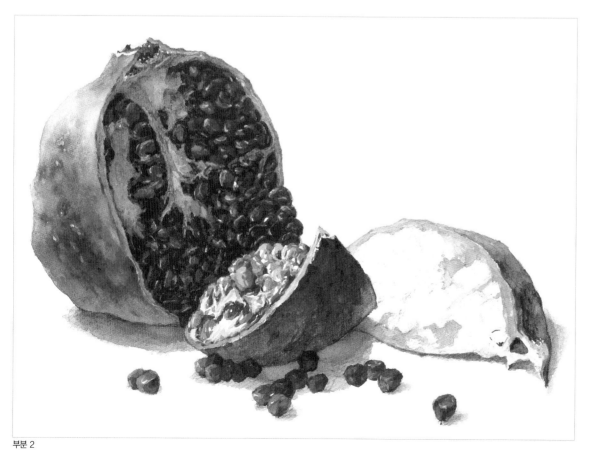

부분 2

① 퍼머넌트 옐로우 라이트 + 오페라 | ② 옐로우 오렌지 + 오페라 | ③ 퍼머넌트 옐로우 딥 + 오페라
④ 퍼머넌트 로즈 + 그리니쉬 옐로우 | ⑤ 로즈마더 + 올리브 그린 | ⑥ 레드 바이올렛 + 올리브 그린
⑦ 로즈마더 + 샙그린 | ⑧ 로즈마더 + 올리브 그린 + 바이올렛 | ⑨ 로즈마더 + 바이올렛
⑩ 로우엄버 + 울트라마린 딥

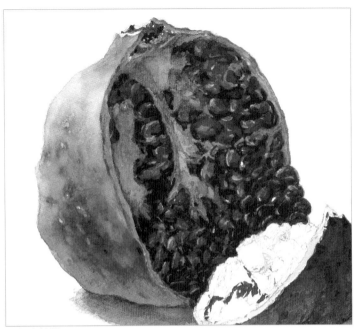

채색 3단계 부분

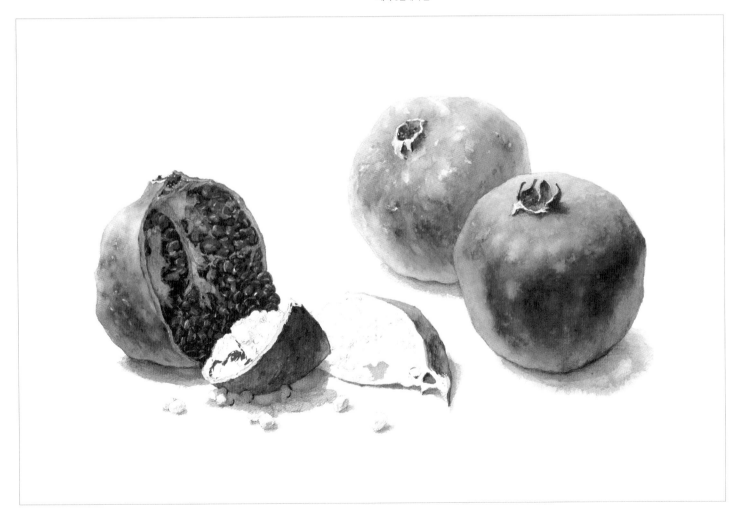

채색 3단계 >> 바탕이 없이 완성될 그림이므로 바닥면에 드리워지는 그림자의 색상이 진하지 않도록 두 겹 이상 겹쳐 채색하는 것이 화면의 균형도 맞으며 부드러운 느낌을 준다. 그림자는 빛의 방향과 강도를 전달하는 동시에 물체를 돋보이기 위한 보조수단이므로, 지나치게 잘 그린다거나 못 그렸다는 식의 인식이 되지 않을 정도로 그림에 녹아들듯이 표현되어야 무난하다.

석류 완성

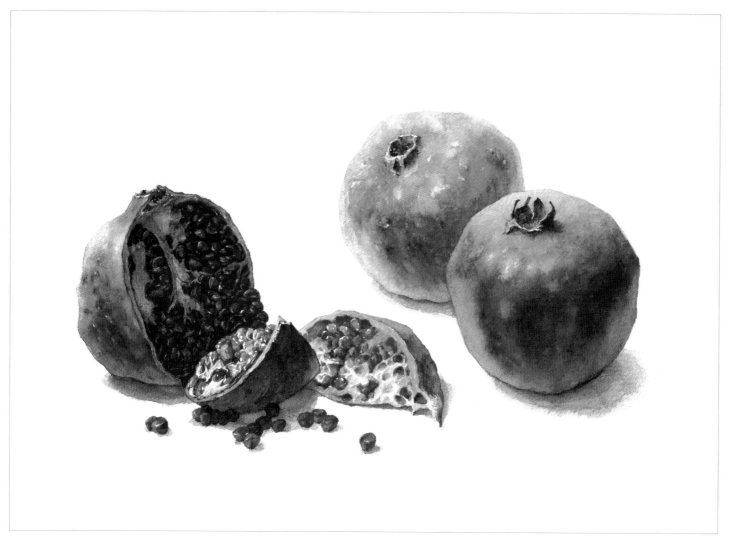

마무리 》 마무리 빨간색의 깊이감을 내기 위해 자칫 어두운 갈색물감 쪽으로 진행하면 오히려 텁텁해지므로 짙은 와인색 쪽으로 어두운 색의 방향을 잡는 것이 좋다. 경험에 의한 개인적인 의견으로는 갈색 물감에서 세피아나 번트시에나를 붉은색 위에 겹쳐 칠하면, 그 순간은 어두워 보이지만 물감이 마르고 나면 색의 광택이 사라지고 둔탁해지는 경우가 많았다. 대신 바이올렛과 울트라마린 딥을 섞고, 비리디안과 크림슨으로 색상 조절을 더하며

어두운 와인색을 만들어 칠했을 때는 둔탁함 없이 깊은 어둠이 만들어진다. 끝으로 석류 알갱이의 광택은 포스터칼라 흰색을 찍어 강조하고, 꼭지의 하이라이트 부분도 살짝 물색을 얹어 밝은 면 밑의 중간면을 만들며 마무리 한다. 지나친 묘사를 피하는 것이 좋은 석류몸통과, 묘사를 해야 그림의 밀도가 살아나는 석류의 쪼개진 조각의 표현을 살펴보기 바란다.

오렌지

사진과 스케치 >> 오렌지를 자르고 배치하는 과정에서 더 나은 구도를 위하여 멀리 있는 오렌지 절단면의 측면이 나온 장면이 나을런지, 앞을 보고있는 사진이 좋을 것인지 고민한 흔적을 보여주기 위하여 사진을 두 장 실었다. 사실 최종적으로 이 두 장의 사진이 남기까지는 오렌지 조각들을 이리저리 자리를 옮겨가며 배치한 사진들 외에도 열 컷 이상의, 구도를 고민하며 배치를 다르게 한 사진들이 나온다. 여러분도 이렇게 하나의 소재를 가지고 수십장의 그림패턴을 만들어 보며 드로잉노트나 연습장에 채워보기 바란다. 그러다 보면 본인이 좋아하는 구도의 유형도 발견하게 될 것이고, 습관적인 구도가 나오는 것은 깨뜨려 볼 수 있는 여유도 생길 것이다. 노력이 재능을 이긴다고 하였듯이 연습하고 또 연습하는 자에게는 감히 대적할 만한 적수가 없으리라.

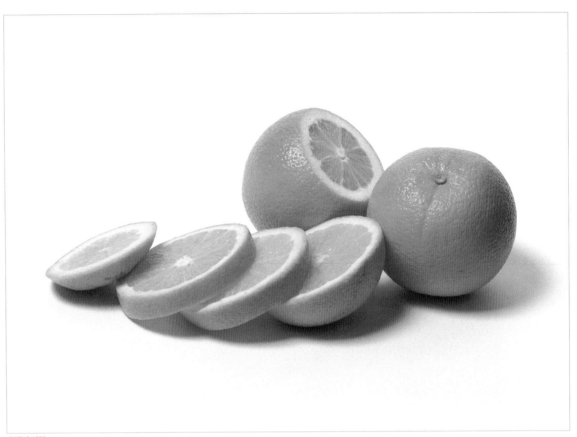

오렌지 사진

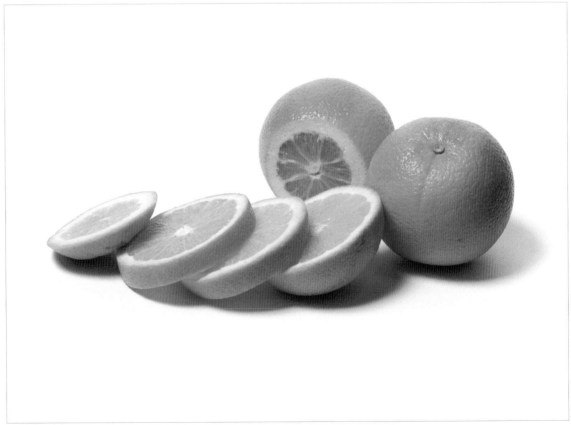

오렌지 참고 사진

스케치

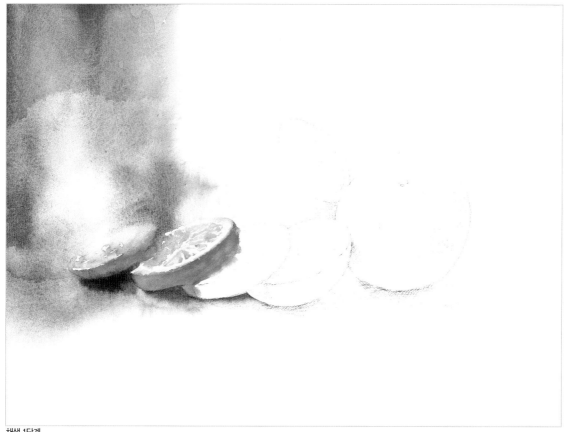

채색 1단계

채색 1단계 >> 이 그림은 바탕색이 있는 방향으로 진행할 계획이므로, 바탕과 동시에 과일도 함께 채색하는 것이 편한 방법이다. 주의할 점은 과일의 빛 받는 외곽에 바탕색이 고여 마르면서 선명한 라인이 생기지 않도록 해야 하므로 본인이 채색할 영역만큼의 물바림을 해야 한다. 옐로우커나 로우엄버에 울트라마린 딥을 섞으면 자료에서 보는 것과 같이 바탕에 물감입자가 남는 과립현상이 생기는 것을 발견할 수 있다. 이러한 효과는 수채화가 주는 얼룩의 묘미 중의 하나인데 그림의 상황에 맞춰 남기거나, 혹은 다른 색으로 슬쩍 덮거나 하면서 분위기를 맞추어 나간다.

채색 2단계 ≫ 옐로우 오렌지에 레몬 옐로우를 섞어 오렌지의 표면을 채색한다. 어두운 부분은 물을 적게 묻히고 옐로우 오렌지를 많이 묻혀서 다소 뻑뻑한 붓 상태를 만들어 칠하고, 같은 색으로 자른 오렌지 사이에 생기는 그림자도 함께 연결하듯이 칠한다. 선명하고 깔끔하게 칠하는 것보다는 그림자의 외곽선에 물방울을 뿌려서 약간 울퉁불퉁한 느낌이 남도록 의도하였다.

채색 3단계 ≫ 오렌지끼리 맞닿는 부분을 앞에서 설명했듯이 동일한 오렌지색으로 칠하여 물체간의 연결감을 극대화시켰다면, 바닥과 오렌지가 닿는 부분은 훨씬 강력한 채색이 필요하다. 울트라마린 딥에 옐로우커를 섞어 칠했던 첫 색에 레드 바이올렛을 더한 짙은 색으로 바닥의 그림자를 만들어 보자. 종이 속으로 색상이 배어들면서 약간 번지는 외곽선을 만들기 위하여, 그림자를 채색할 부분보다 넓은 영역을 미리 물바름을 해놓는 것은 이제 익숙해졌으리라.

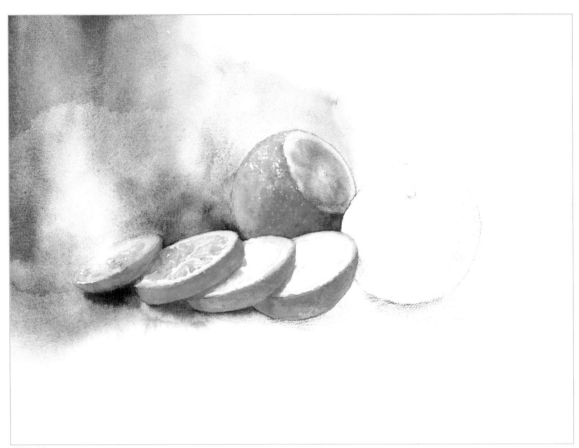

채색 2단계

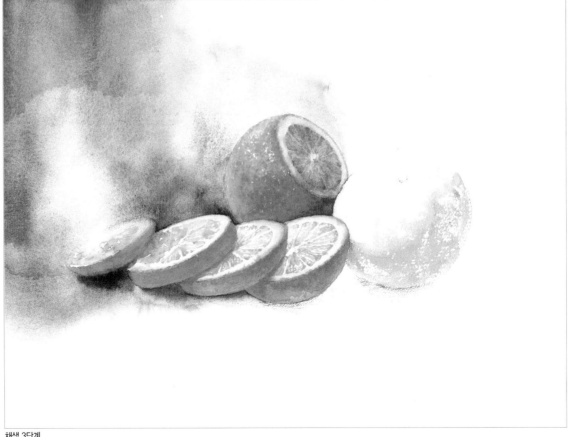

채색 3단계

❶ 로우엄버 + 울트라마린 딥 │ ❷ 로우엄버 + 울트라마린 딥 + 바이올렛

❸ 울트라마린 딥 + 옐로우커 + 레드 바이올렛 │ ❹ 옐로우 오렌지 + 레몬 옐로우

❺ 퍼머넌트 옐로우 딥 + 레몬 옐로우 교정하는 색입니다 │ ❻ 퍼머넌트 옐로우 딥 + 옐로우 오렌지

❼ 퍼머넌트 옐로우 라이트 + 퍼머넌트 옐로우 딥

오렌지 | 완성

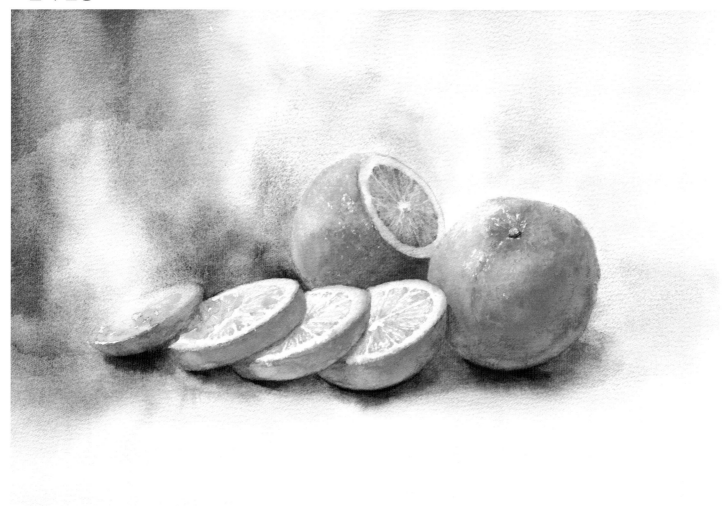

마무리 》 오렌지를 중간 정도 묘사하는 연습을 위하여 바탕은 연하디 연한 색으로 마무리 한 그림을 보며, 때로는 보이는 색 그대로를 찾아 채색하는 솔직한 그림이, 이 복잡한 세상을 살아가는 과정에서 한 켠의 숨 쉬는 방과 같은 자가치료를 해 준다는 느낌으로 다가온다.

수박

사진 〉〉 종이에 수박의 크기와 위치만 단순하게 표시한 후, 색을 올리며 붓으로 시작하고 끝내는 방법으로 작업할 계획이므로 별도로 스케치 된 모습을 촬영할 컷이 없다. 하나의 정물을 놓고 여러 가지 방법으로 이렇게 촬영을 한 후에, 채색하는 방식도 두세 가지의 기법 중심으로 진행해 보기를 바란다. 예를 들어 자세히 그리기나 번지기 방식, 혹은 드로잉이 주제가 되도록 그리거나 색연필이나 콩테, 잉크, 볼펜 등과 같이 재료에 변화를 주어도 좋을 것이다.

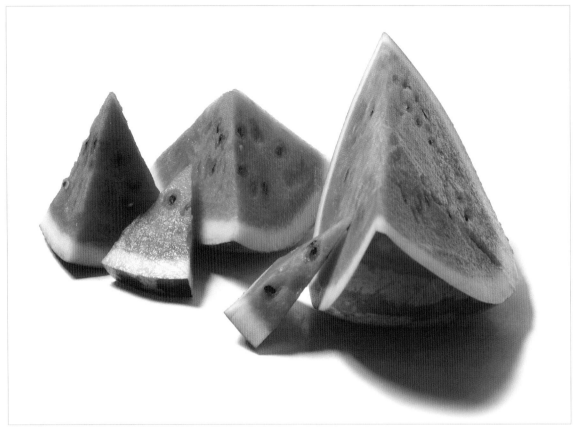

수박 사진

참고 사진 1

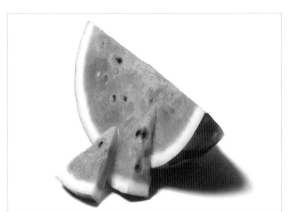

참고 사진 2

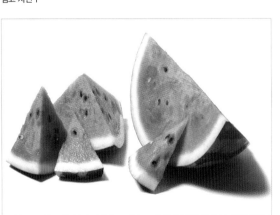

참고 사진 3

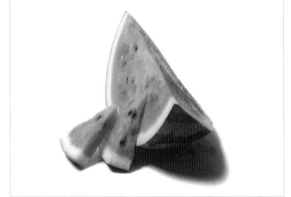

참고 사진 4

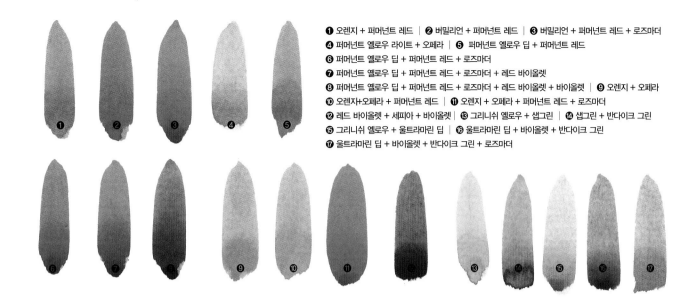

❶ 오렌지 + 퍼머넌트 레드 │ ❷ 버밀리언 + 퍼머넌트 레드 │ ❸ 버밀리언 + 퍼머넌트 레드 + 로즈마더
❹ 퍼머넌트 옐로우 라이트 + 오페라 │ ❺ 퍼머넌트 옐로우 딥 + 퍼머넌트 레드
❻ 퍼머넌트 옐로우 딥 + 퍼머넌트 레드 + 로즈마더
❼ 퍼머넌트 옐로우 딥 + 퍼머넌트 레드 + 로즈마더 + 레드 바이올렛
❽ 퍼머넌트 옐로우 딥 + 퍼머넌트 레드 + 로즈마더 + 레드 바이올렛 + 바이올렛 │ ❾ 오렌지 + 오페라
❿ 오렌지+오페라 + 퍼머넌트 레드 │ ⓫ 오렌지 + 오페라 + 퍼머넌트 레드 + 로즈마더
⓬ 레드 바이올렛 + 세피아 + 바이올렛 │⓭ 그리니쉬 옐로우 + 샙그린 │⓮ 샙그린 + 반다이크 그린
⓯ 그리니쉬 옐로우 + 울트라마린 딥 │⓰ 울트라마린 딥 + 바이올렛 + 반다이크 그린
⓱ 울트라마린 딥 + 바이올렛 + 반다이크 그린 + 로즈마더

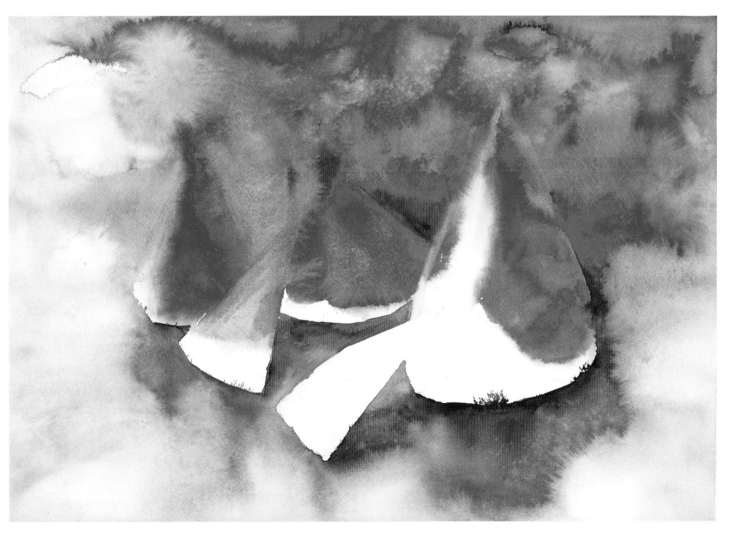

채색 1단계 >> 수박의 초록색 부분을 제외한 종이 전체에 물바름을 한 후, 바탕붓에 오렌지 와 퍼머넌트 레드를 섞어 물바림 형식으로 칠한다. 붓에서 색이 뚝뚝 떨어질 정도로 붓에 떠가는 색의 양을 넉넉히 하고, 버밀리언과 퍼머넌트 레드를 섞거나 이 색에 로즈마더를 더 올린 색으로 물번짐으로 색이 흐려진 부분에 채색을 두세 차례 반복한다. 약간 마를 즈 음이 더 짙거나 옅은 색을 올릴 수 있는 적절한 타이밍이므로 다음 색들을 생각하고 만들 면서 차분히 지켜보아야 한다.

채색 2단계 〉〉 한 번의 집중된 채색으로 그림의 60%가 진행되었다. 이렇게 번지기가 주된 방식으로 진행되는 그림의 특징은 순간의 집중력을 필요로 하고, 아쉽지만 단번이기에 원하는 이미지가 나오지 않아 실패할 확률도 높다. 그렇지만 간략한 스케치로 진행되기에 머릿속에 담았던 완성된 이미지에 다가설 때까지 두 세 장의 버리는 그림도 각오하고 그려 보기를 권한다.

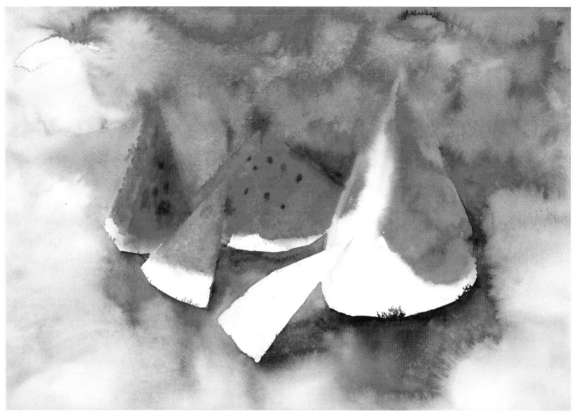

채색 2단계

채색 3단계 〉〉 멀리 놓인 수박은 바탕과 함께 섞이듯이 칠하고, 앞에 놓인 수박은 명암 관계가 확연히 구분될 수 있도록 밝은 면을 조심스레 남겨 놓으며 어두운 면을 묘사한다. 묘사라고는 하지만 밑색이 마르기전에 수박의 힘줄과도 같은 밝은 줄기와 씨앗을 표시하는 정도로 채색하기를 권하고 싶은데, 너무 세밀하게 그리게 되면 바탕과 수박의 균형이 깨뜨려지기 때문이다. 실행하기에 가장 모호한 단어이지만 적당히 느낌을 살리는 방법을 권하는 이유이다.

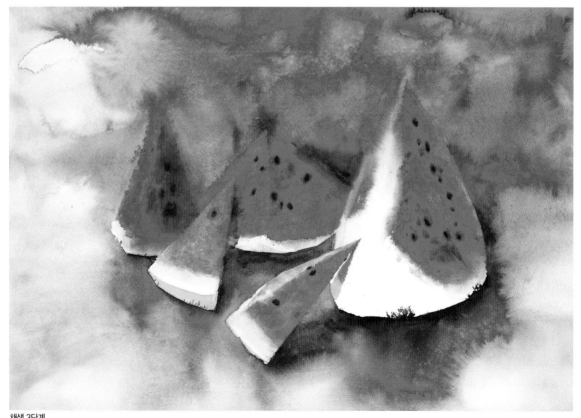

채색 3단계

66

수박 완성

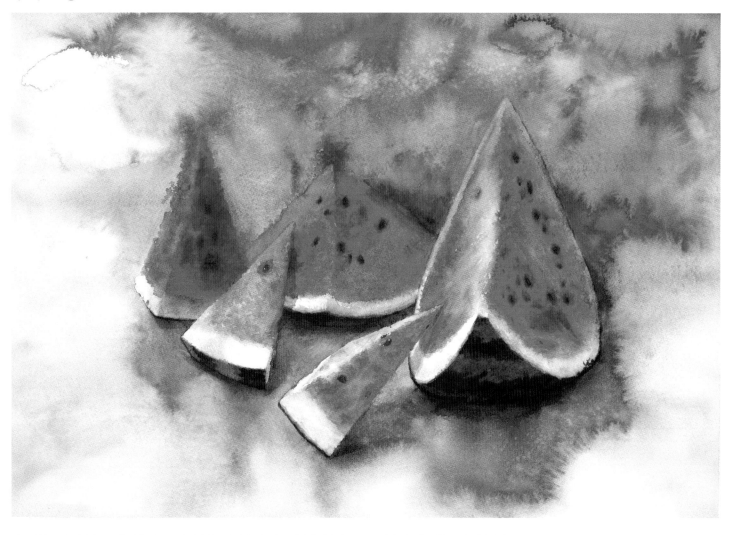

마무리 》 수박 껍질의 초록은 짙은 색으로 마감하여 그림에서 정물의 무게감이 전달될 수 있도록 유도한다. 이렇게 단계별로 실기를 안내해야 하는 목적을 가진 그림이 아니었다면, 필자는 수박의 초록면을 제 색을 쓰지 않고, 붉은 보라색과 푸른 보라색이 엉키듯 섞여 들어간 어두운 색을 찾아 칠하면서 바닥면 쪽으로 함께 흐르는 듯한 물번짐을 진행하였을 것이다. 사람에게도 여러 가지 가능성이 존재하듯이, 한 장의 그림에서도 다양한 가능성을 엿 볼 수 있으며 작가란 그 가능성 중의 하나를 끌어내는 조종자가 아닐까 싶다.

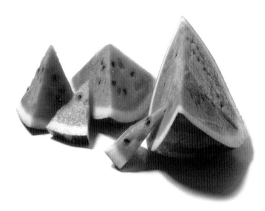

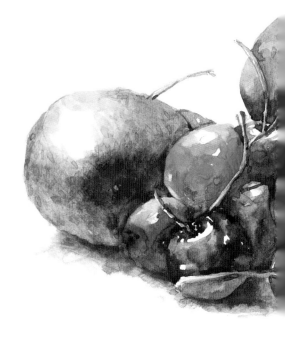

함께 어우러진 과일들

그림을 그리겠다는 필생의 결심을 실행에 옮겨, 이렇게 실기도서를 구입하고 화방을 기웃거리며 재료를 사서, 두근거리는 마음으로 레몬과 포도를 그리기 시작한지 얼마나 되었을까. 그렇게 시작한 실기 초보자가 본서의 이 페이지까지 뚜벅뚜벅 걸음을 함께 해 왔다면, 이미 당신은 초보가 아니라고 칭찬하고 싶다. 또한 중간 중간 다른 스타일로 그려 보고자 가이드 없이 가보지 않은 길도 기웃거려 보았다면 더 더욱 잘 하고 있는 것일 터, 이제 손도 제대로 풀렸고 그림에 집중하는 리듬도 몸에 익혔을 즈음이니 본격적으로 그림같은 그림을 그려보자.

다양하고 개성있는 수많은 작품수채화의 유형들이 많으나, 본 도서에서는 그림에 처음 입문하는 초보자가 중급이상까지의 실기력을 갖출 수 있는 방식을 고민하던 바, 작품수채화로 접근하기 수월한 '물을 이용한' 방법을 주된 방향으로 잡고 진행을 해 왔다. 과일의 개수를 더 많이 늘였으니 화지도 4절지 이상으로 크게 준비하여 작업하되, 눈과 마음으로는 교재의 방식과 색상을 적극적으로 따라 그리지만 본인에게 편리한 제작방식도 함께 가미하는 시도를 해 보기 권한다. 닮은 사람은 많아도 똑 같은 사람은 없듯이 한 장의 그림도 비슷할 수는 있으나 완전 겹칠 수는 없는 법이기에 이 정도의 과정까지 그리기가 진행되었다면, 자신의 독특한 구도법이나 색상과 채색방법이 어느덧 몸에 배어 있을 것이다. 그 특별함을 찾아내어 간직하고 발전시키기 바란다.

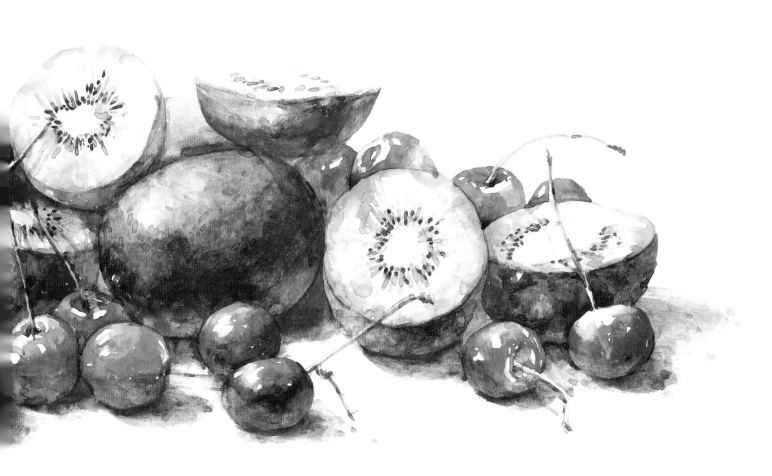

열대 과일들

사진과 스케치 》 색상도 크기도 질감도 서로 다른 열대 과일들을 테이블 위에 쏟아 놓으니 자연스럽게 그냥 그대로가 그림이 된다. 하지만 더 나은 구도를 위하여 약간씩 과일들의 얼굴을 돌려도 놓아 보고, 서로 간격도 조절하면서 마음에 드는 구도로 배치한 후, 흑연이 견고한 2B나 HB연필로 간략하게 스케치 하자. 특히 청포도 같이 투명한 질감과 옅은 색상을 가진 과일의 스케치 선은 채색 후에 잘 지워지지 않기 때문에 실제 보이는 톤보다 더 흐리게 스케치해야 한다. 참고로 본 책에서는 너무 흐리게 스케치하면 인쇄된 사진 상태에서 잘 보이지 않기에 약간 진하게 한 것으로, 촬영 후에는 지우개로 톡톡 두드려 스케치 선을 약하게 하고 채색에 들어갔다.

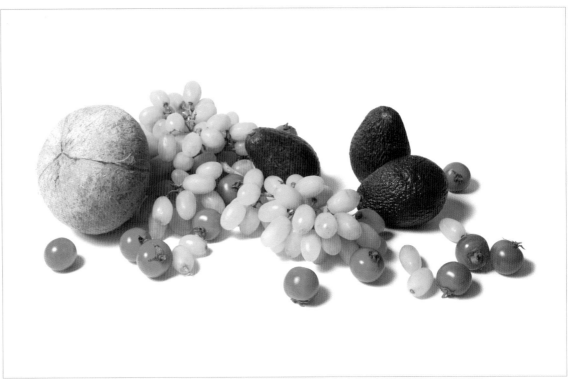

열대 과일들 사진

스케치

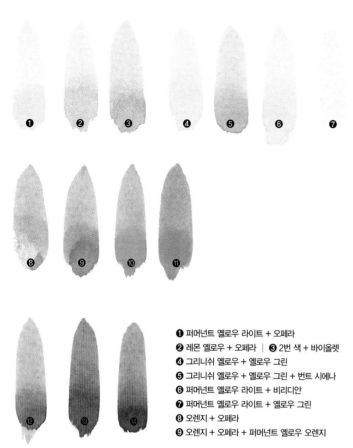

❶ 퍼머넌트 옐로우 라이트 + 오페라
❷ 레몬 옐로우 + 오페라 │ ❸ 2번 색 + 바이올렛
❹ 그리니쉬 옐로우 + 옐로우 그린
❺ 그리니쉬 옐로우 + 옐로우 그린 + 번트 시에나
❻ 퍼머넌트 옐로우 라이트 + 비리디안
❼ 퍼머넌트 옐로우 라이트 + 옐로우 그린
❽ 오렌지 + 오페라
❾ 오렌지 + 오페라 + 퍼머넌트 옐로우 오렌지

❿ 퍼머넌트 레드 + 오페라 + 그리니쉬 옐로우
⓫ 오렌지 + 오페라 + 퍼머넌트 옐로우 오렌지 + 퍼머넌트 레드 + 로즈마더
⓬ 올리브 그린 + 번트 시에나 │ ⓭ 후커스 그린 + 레드 브라운
⓮ 후커스 그린+번트 시에나

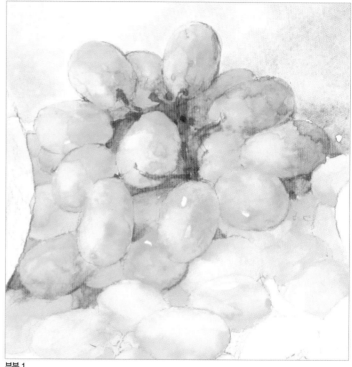

부분 1

부분 1, 2단계 》 그리니쉬 옐로우에 옐로우 그린을 섞어 청포도를 칠한 모습이다. 처음에는 옅은 색으로 물바림 하듯이 포도 알갱이를 적신 후, 덜 마른 상태에서 조금씩 짙은 톤으로 색을 올린다. 이렇게 같은 색으로 쌓아 올리듯이 색을 칠하는 첫 과정에서부터 가장 밝은 부분은 건드리지 않는 것이 좋으나, 작은 물 얼룩들이 생기는 것은 물체가 약간의 무게감을 가질 수 있는 방법이니 그대로 둔다. 다만 너무 심한 색의 경계가 얼룩으로 남게 될 때에는 붓에 옅은 색을 묻혀 방울을 떨어뜨리는 것을 반복하여 경계선이 흐려지도록 만든다.

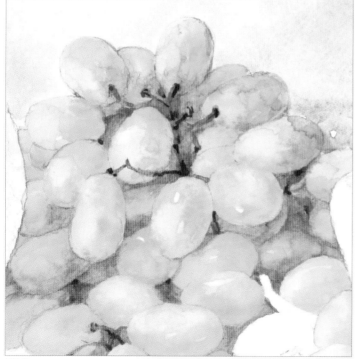

부분 2

초벌 ≫ 퍼머넌트 옐로우 라이트에 오페라를 조금 섞어, 옅은 아이보리부터 살구색까지의 색 변화를 주며 바탕을 칠한다. 깨끗한 물바림을 해도 상관없으나 가장 옅은 색톤을 만들어서 물바림을 하면 내가 어디까지 적셔 놓았는지 한 눈에 보이는 장점이 있으니 어떤 방법이든 본인이 편한 방식으로 채색하면 된다. 밑색이 다 마르기 전에 레몬옐로우에 오페라를 섞은 색도 떨어 뜨리고, 앞 색에 바이올렛을 섞어 과일의 어두운 색이 진행될 곳을 찾아 바탕색으로 눌러주듯이 채색한다.

중벌 ≫ 코코넛은 옐로우커 단색으로 먼저 시작하여 레몬 옐로우도 살짝 가미하여 밝은 곳을 살리고, 어두운 부분으로 갈수록 로우엄버와 반다이크 브라운, 번트 시에나로 색의 깊이를 더한다. 하지만 코코넛의 어두운 부위와 그림자면이 너무 강하게 채색되면 청포도와의 관계에서 서로 동떨어지는 이질감이 생기므로, 어둠의 반사면에 칠한 짙은 색 위에 그리니쉬 옐로우나 바이올렛 같은 연결될 수 있는 색상을 조금씩 가미하는 것이 좋다. 색상은 이렇듯이 서로 주고받는 호환성이 있어야 그림 안에서 무난하게 소통이 되는 느낌을 줄 수 있다.

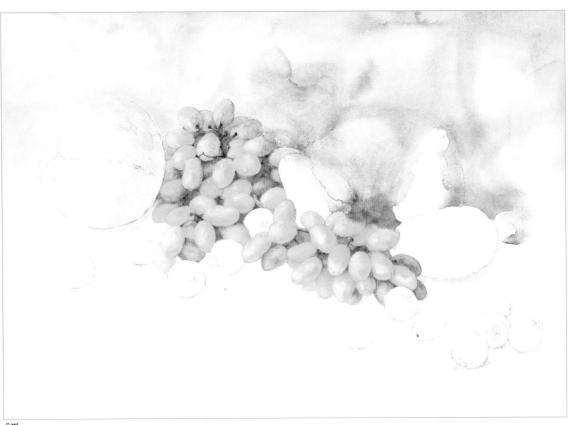

초벌

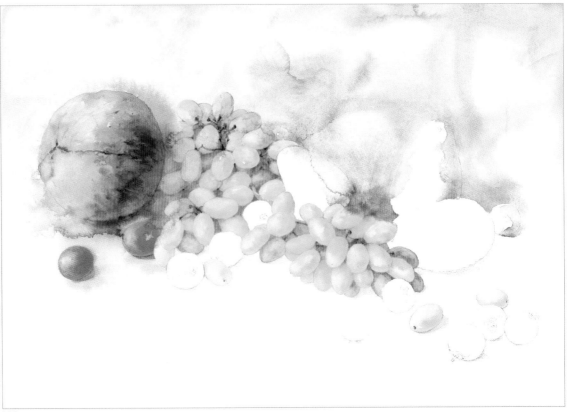

중벌

72

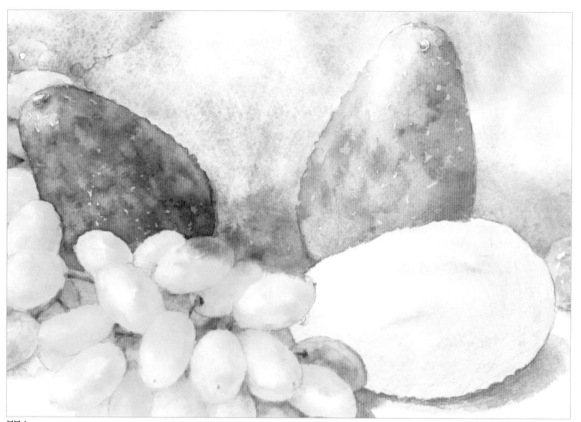

부분 1

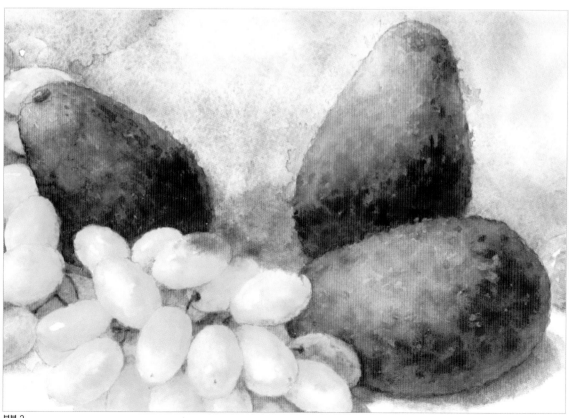

부분 2

부분 1, 2단계 》 시계 반대방향으로 맨 오른쪽 아보카도가 첫 색, 가운데가 두 번째 과정, 왼쪽의 아보카도가 세 번째로 채색이 진행되는 단계를 보여주는 모습이다. 하나의 아보카도를 이러한 순서로 칠하는 과정에서 분무기로 두 세번의 물 뿌리기를 하여 짙은 색이 서로 엉기며 화지로 스며들도록 의도하였다. 또한 외곽선을 가능하면 유지하되 조금씩 번져 나가는 물자국들은 바탕의 번짐과 함께 그림의 회화성을 잘 살려내는 방법이기에 그냥 두는 것이 더 자연스럽다.

73

열대 과일들 완성

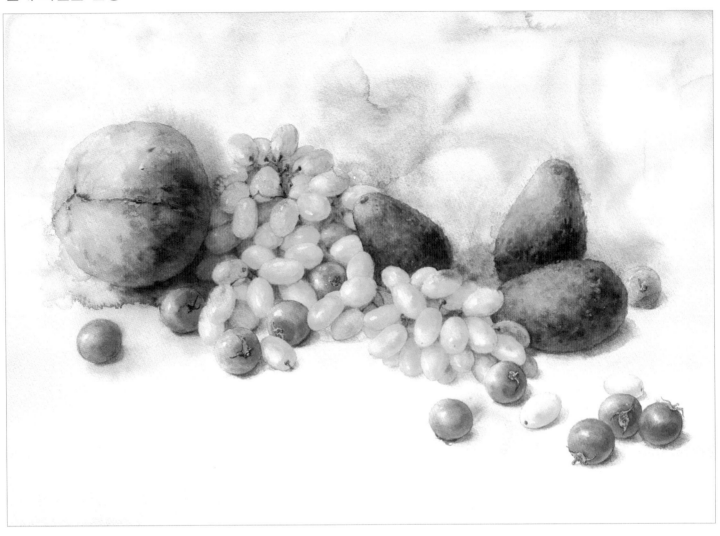

마무리 >> 앞에 놓여있는 방울토마토는 오렌지색으로 시작하여 오페라도 섞고, 퍼머넌트 옐로우 오렌지도 섞어 가면서 작은 붓으로 칠했다. 어두운 곳에는 퍼머넌트 레드에 오페라와 그리니쉬 옐로우를 섞어 짙게 포인트를 강조하고, 밝은 부분에는 물방울을 떨어뜨려 화이트를 유지하면서 두 색이 적정한 선에서 섞이도록 한다. 최종적으로 포스터칼라의 흰색으로 하이라이트 부분을 찍듯이 칠하는 것으로 그림을 마무리 했다.

참고작품 부분 1

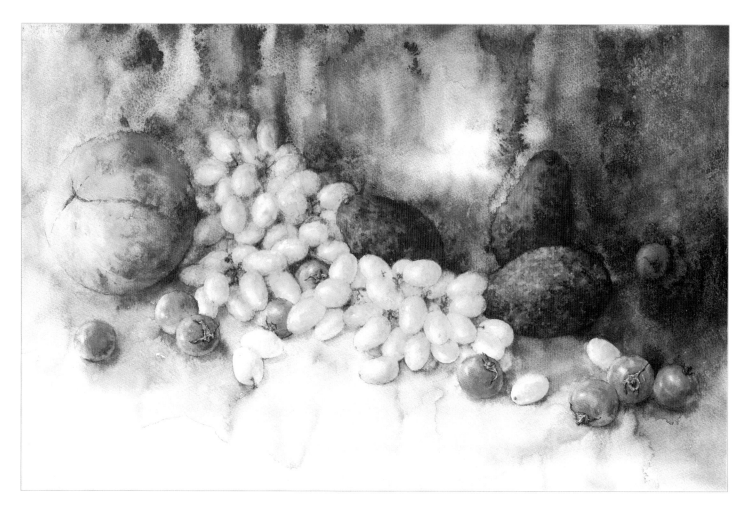

참고작품 》 같은 소재를 바탕을 두껍게 칠한 예시작으로 그려 보았다. 색상의 무게가 그림의 무게도 함께 결정하는 것을 느낄 수 있을 것이다. 바탕색이 두꺼워지고 어두우면 그와 만나는 과일의 어두운 부분도 함께 어두워지는 것이 균형이 맞다. 실제로 그림 전체의 면적에서 바탕이 차지하는 비율이 절반 이상의 중요한 면적을 갖기에, 처음에 정물을 보고 그림의 방식을 결정할 때 바탕과 바닥의 색상 분포와 무게감을 동시에 결정하고 진행하는 것이 수월한 방법이다. 앞에서 단계별로 안내한 그림이 봄날 햇볕이 쨍한 테이블 위의 정물화 분위기가 나는 것은 이렇게 바탕의 역할이 크다는 것을 비교하기 좋은 예이다.

체리와 바구니

사진과 채색 1단계 》 낡은 바구니에 싱싱한 체리를 쏟아 놓고 어떠한 방식으로 전개할지 생각을 모아 보며 여러 각도와 시점에서 사진을 촬영한 후, 한 장을 골라 놓고 작업을 준비한다. 이번에는 스케치 없이 색과 붓으로 직접 시작할 예정이지만, 중간에 허물어진 형태를 색연필로 잡을 계획이므로 수성 색연필도 꺼내 놓았다. 종이 전체에 물바림을 한 후 번트시에나에 라이트 레드를 섞어 왼쪽부터 시작했다. 레몬옐로우에 퍼머넌트 옐로우 라이트를 섞어 군데 군데 밝은 색도 떨어 뜨리고, 그리니쉬 옐로우에 올리브 그린과 세피아를 섞어 그림 아래쪽의 색톤을 가라앉힌다. 초벌칠이 끝난 팔레트를 보면 사용한 붓과 섞은 색들의 물양을 짐작할 수 있을 것이다.

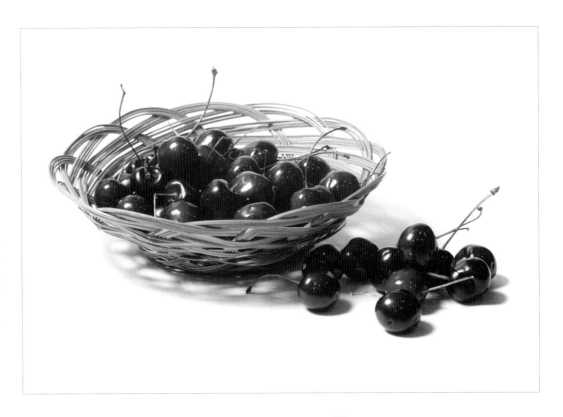

❶ 옐로우커 + 레드 브라운 + 울트라마린 딥
❷ 옐로우커 + 레드 브라운 + 울트라마린 딥 + 퍼머넌트 로즈
❸ 옐로우 오렌지 + 버밀리언 | ❹ 레드 바이올렛 + 반다이크 그린
❺ 레드 바이올렛 + 반다이크 그린 + 오페라 | ❻ 옐로우 오렌지 + 버밀리언 + 오페라
❼ 퍼머넌트 로즈 + 반다이크 브라운

첫 채색 후 팔레트

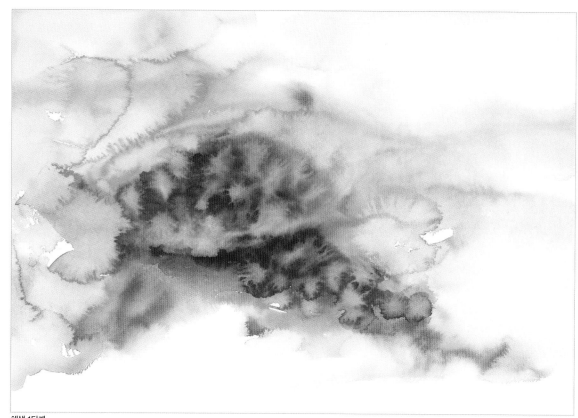

채색 1단계

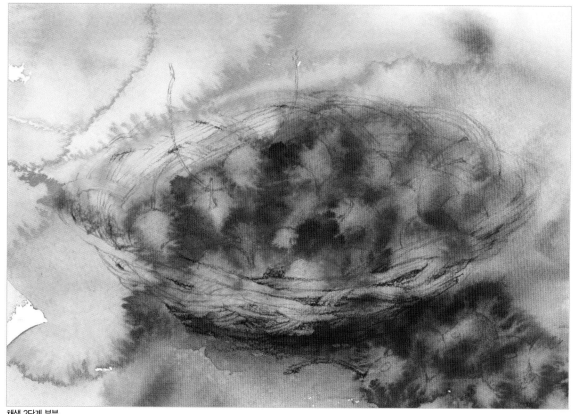

채색 2단계 부분

채색 2단계 부분 ≫ 울트라마린 딥에 바이올렛과 로즈마더를 섞어 체리의 어두운 부분을 표시하듯이 찍어 놓은 후, 레드 바이올렛이나 로즈마더, 퍼머넌트 로즈를 이용하여 더 더욱 짙은 부분을 찾아 색 얹기를 한 후, 체리의 밝은 포인트 부분에 맑은 물을 똑 떨어뜨려 번져 나가도록 둔다. 그림 전체가 마르기를 기다리며 차 한잔 마시고, 동네도 한 바퀴 돌며, 머릿속에 있는 다음 진행 방향을 구체화 한다. 종이가 편평해진 모습을 확인한 후 물이 닿으면 번지는 수성 색연필을 꺼내어 흐트러진 형태를 대충 잡는다. 색연필의 색은 물체의 색과 비슷하거나 조금 더 짙은 색을 택하면 되고, 유성 색연필은 라인이 너무 강하게 남게 되므로 특별히 선을 강조하는 그림을 원하는 경우에 선택하기 바란다.

채색 3단계 ≫ 옐로우커로 바구니의 밝은 면을 찾아 채우듯이 칠하고, 남은 색에 레드 브라운과 울트라마린 딥을 섞어 어두운 곳을 칠한다. 바구니와 바닥면이 닿는 부분은 그림의 균형에서 무게를 잡아 주는 중요한 역할을 하는 곳이므로 충분히 색상 톤을 가라앉혀 칠하되, 지나치게 묘사되지 않도록 유의한다.

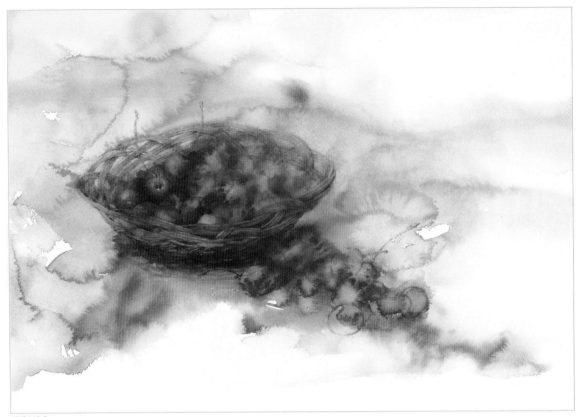

채색 3단계

채색 4단계 부분 ≫ 옐로우 오렌지에 버밀리언을 섞은 색을 체리의 기본 색으로 정하여 칠했다. 이 색에 오페라를 더 하고 퍼머넌트 로즈와 레드 바이올렛으로 점차 짙은 부분을 만들어 보자. 미션 수채화물감에 있는 레드 바이올렛과 반다이크 그린은 짙은 와인색으로 진행하는 색을 한결 이쁘면서도 강하게 잡아 준다.

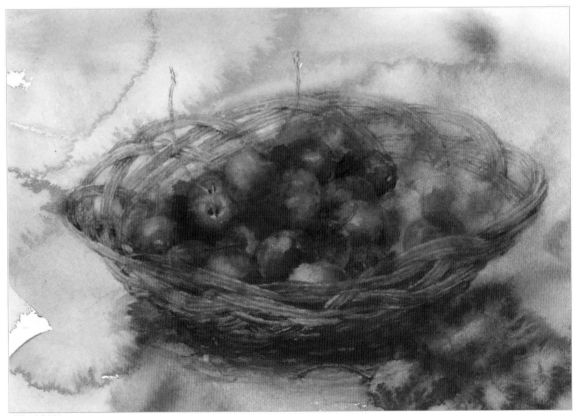

채색 4단계 부분

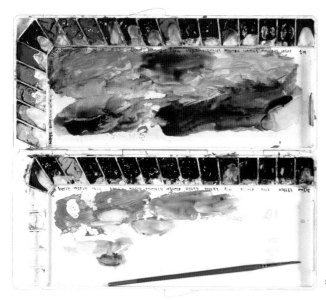

완성 후 팔레트

체리와 바구니 완성

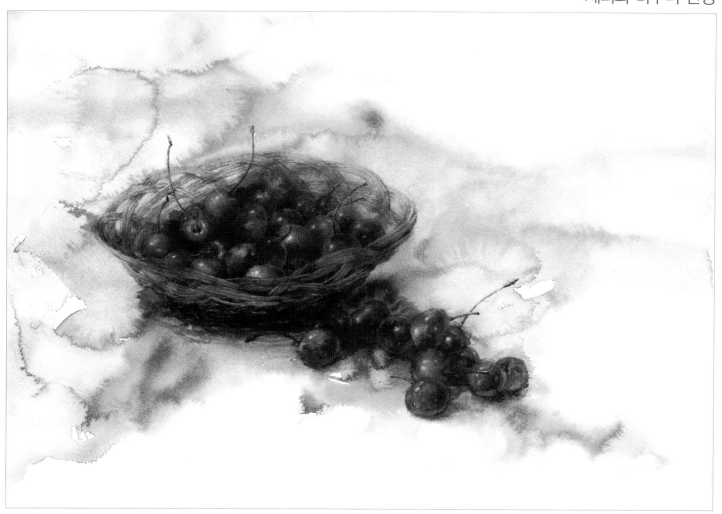

마무리 >> 체리와 바구니 완성 후, 팔레트 그림이 마르기를 기다려야 하는 시간을 포함해도 채 2시간이 걸리지 않아 작업이 마무리 되었다. 번지기를 주된 방식으로 택한 경우에는 집중할 때 몰아서 작업이 진행되기에 소요되는 시간이 제각각이다. 개인적인 의견으로는 이 그림을 채색 2단계에서 그만 그려도 되고, 3단계에서 조금 손보는 것으로 그림을 끝내도 상관없다고 생각한다. 애초에 머릿속에 이미지화 해 놓았던 완성작을 향하여 가는 과정

이지만, 예정과는 달리 중간에 마음에 드는 느낌에 닿았다면 그 상태가 그림의 완성이어도 좋은 것이다. 때로는 멈춰야 할 곳을 아는 사람이 현명하듯이, 그림은 시작은 쉬울 수 있으나 어디가 끝내야 하는 결정선인지 구분하는 능력도 필요하다. 이러한 작가의 자유로운 의지와 다부진 결단력이야말로 진정한 창작의 기쁨이다. 참고자료로 찍은 팔레트 사진을 보면 여기까지 색상이 진행된 역사가 그대로 묻어 있는 것을 볼 수 있을 것이다.

스케치 》 이제 막 미대입시를 끝
내 예비대학생 가윤이에게 같은
사진을 주고 그려보라고 한 작품
이다. 성실하면서도 미적인 부분
을 놓치지 않는 학생다운 그림에
본인이 가진 회화적 시각과 능력
이 어떻게 표현되는지 참고하기
바란다.

스케치

초벌 》 무채색으로 사물의 어두
운 부분과 그림자를 간략히 체크
하듯이 채색한 과정이다. 짙은 색
으로 칠한 그림자의 포인트 처리
는 이후에 제 색이 올라갈 색의
무게를 가늠케 하는 신호가 된다.

초벌

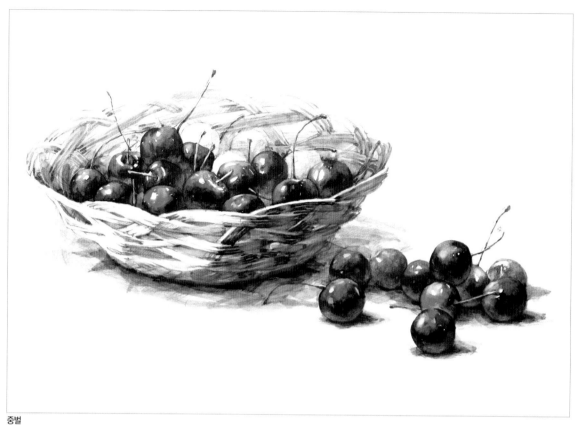

중벌 〉〉 체리를 한 개씩 채색하면
서 반짝거림은 남겨 두고, 어둠으
로 넘어가는 부분에 가장 강한
색을 올리고 있는 과정이다. 다
같은 색상의 체리여도 뒤로 후퇴
하는 곳이나 적은 부분만 보이는
체리의 경우는 색상에 적절하게
변화를 준 모습이 보기 좋다.

중벌

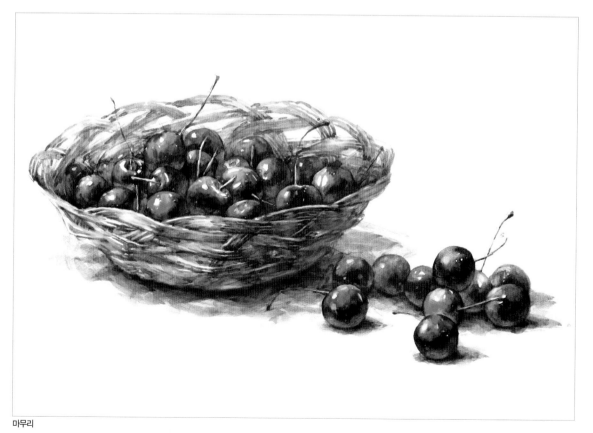

마무리 〉〉 학생작의 기본을 충실
히 지키면서도 학생 자신의 색감
과 표현을 개성있게 드러낸 그림
으로 마무리 되었다. 작품 수채화
와 또 다른 방식으로 접근하여,
붓터치를 쌓아 올리거나 반사면
의 보색처리 등은 사물의 면을
만드는 탄탄한 기본기를 보여준
다.

마무리

키위를 주연으로 체리는 조연

사진과 스케치 》 고려시대 가요 중 '머루(멀위)랑 다래랑 먹고 청산에 살어리랏다' 라는 구절에 나오는 머루가 산머루인줄은 알고 있었으나 다래가 어떤 열매인지 명확하지 않았는데 인터넷으로 찾아보니, 키위와 속 모양이 똑 같은 우리나라 열매로 겉모양이 비슷한 참다래도 있고, 표면이 매끄러운 다래가 있어 이제 머릿속이 정리된 느낌이다. 그러고 보면 체리도 우리의 앵두와 같은 열매인데 참 신기하게도 우리나라 과일은 외국산 보다 더 신맛이 강하여 새콤달콤하고, 생김새도 더 작고 순하게 생긴 특징이 있는 것 같다. 빛깔 좋은 체리와 독특한 생김새의 키위로 이리저리 모양을 내고 스케치하면서, '신토불이' 라고 하였는데 어린시절 산과 들에 풍부했던 전통열매나 과일들은 구경하기가 어려운 시절이 되었구나 싶은 아쉬운 마음이 든다.

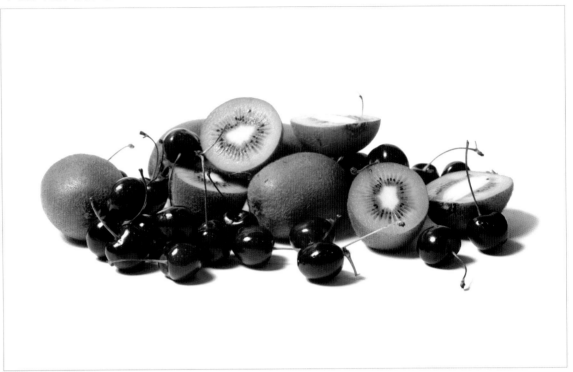

키위를 주연으로 사진

스케치

채색 1단계

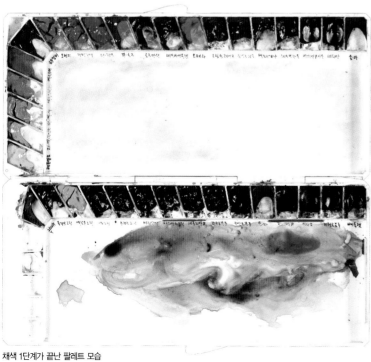

채색 1단계가 끝난 팔레트 모습

채색 2단계 〉〉 퍼머넌트 옐로우 딥과 옐로우 그린을 섞은 색으로 키위 전체를 칠한 후, 퍼머넌트 옐로우 라이트에 반다이크 브라운을 섞어 만든 겨자색 계열로 색의 무게를 더한다. 물체의 어두운 부분과 그림자가 너무 동떨어지지 않도록 반다이크 브라운에 울트라마린 딥을 섞은 무채색으로 바닥의 그림자색도 함께 채색한다.

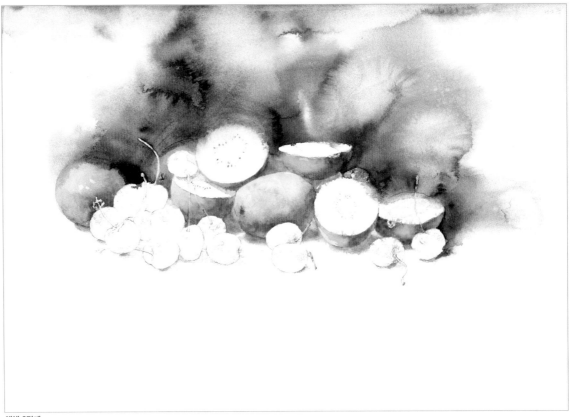

채색 2단계

채색 3단계 〉〉 체리를 칠하면서 바닥면도 함께 색을 올린 모습을 보면, 비슷한 계열색이 주는 편안한 전개와 색의 무게의 구분이 필요함을 알 수 있다. 진행되고 있는 그림에서 보듯이, 작은 체리이지만 한 알씩 야무지게 명암단계가 강조하고 있는 과일의 주제 표현에 비한다면 바닥은 그저 계열색이 슬쩍 묻어 있는 정도로 분위기를 연결하고 있는데, 이러한 색의 무게 조절이 공간을 살아 숨쉬도록 놓아주는 방법이 된다.

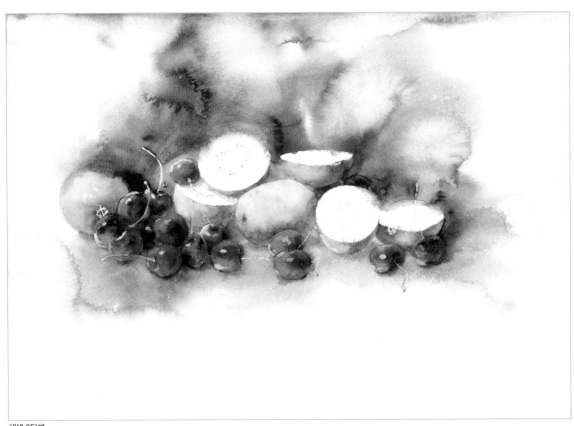

채색 3단계

84

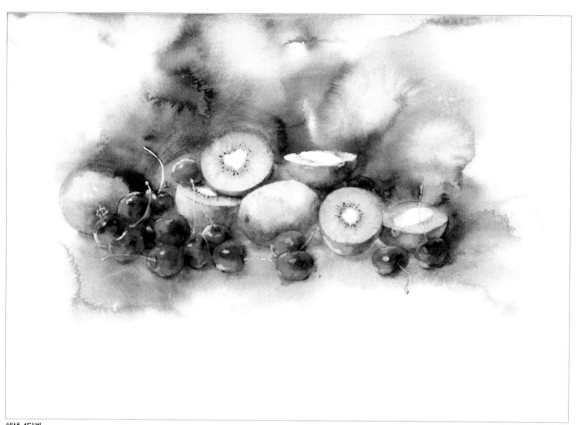

채색 4단계

채색 4단계 >> 키위의 잘라진 면은 퍼머넌트 옐로우 라이트에 샙그린을 섞어서 첫 색으로 칠한 후, 옐로우 그린과 그리니쉬 옐로우를 차례로 섞어 조금씩 짙은 색을 만들어 색을 더한다. 면적이 넓지 않기에 색상들끼리 서로 번져가도록 두면서, 바짝 마르기 전에 반다이크 그린으로 씨앗을 묘사한다.

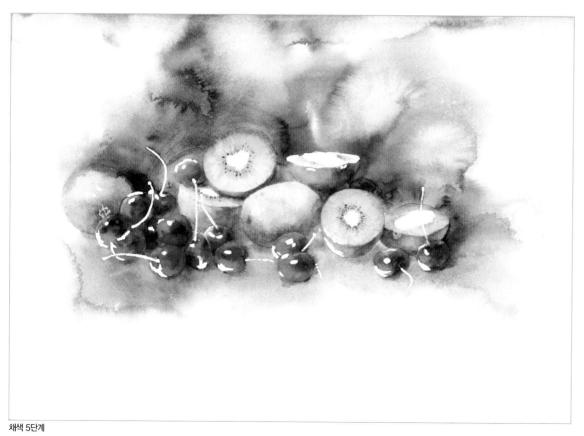

채색 5단계

채색 5단계 >> 미술용 지우개보다 딱딱한 컴퓨터용 지우개로 마스킹액을 칠했던 곳을 말끔히 지워낸 모습이다. 이미 채색한 부분과 얼마나 동떨어지는 화이트가 생기는지 깜짝 놀랄 정도일 것이다. 종이 그대로의 흰색이 명도단계에서 가장 밝다고 누누이 강조했던 것을 실감할 것이다. 경험에 의하면 이렇게 튀는 화이트를 물체에 자연스럽게 연결하는 세부정리가 더 까다롭고 번거로워서 작은 그림에서는 마스킹액 사용을 권하지 않는다.

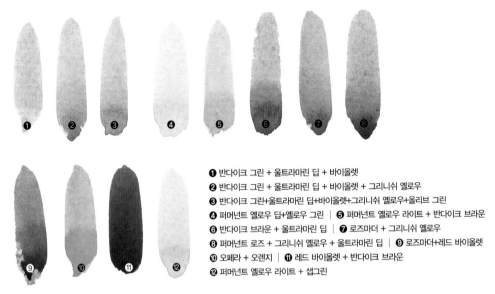

❶ 반다이크 그린 + 울트라마린 딥 + 바이올렛
❷ 반다이크 그린 + 울트라마린 딥 + 바이올렛 + 그리니쉬 옐로우
❸ 반다이크 그란+울트라마린 답+바이올렛+그리니쉬 옐로우+올리브 그린
❹ 퍼머넌트 옐로우 답+옐로우 그린 │ ❺ 퍼머넌트 옐로우 라이트 + 반다이크 브라운
❻ 반다이크 브라운 + 울트라마린 딥 │ ❼ 로즈마더 + 그리니쉬 옐로우
❽ 퍼머넌트 로즈 + 그리니쉬 옐로우 + 울트라마린 딥 │ ❾ 로즈마더+레드 바이올렛
❿ 오페라 + 오렌지 │ ⓫ 레드 바이올렛 + 반다이크 브라운
⓬ 퍼머넌트 옐로우 라이트 + 샙그린

키위를 주연으로 체리는 조연 완성

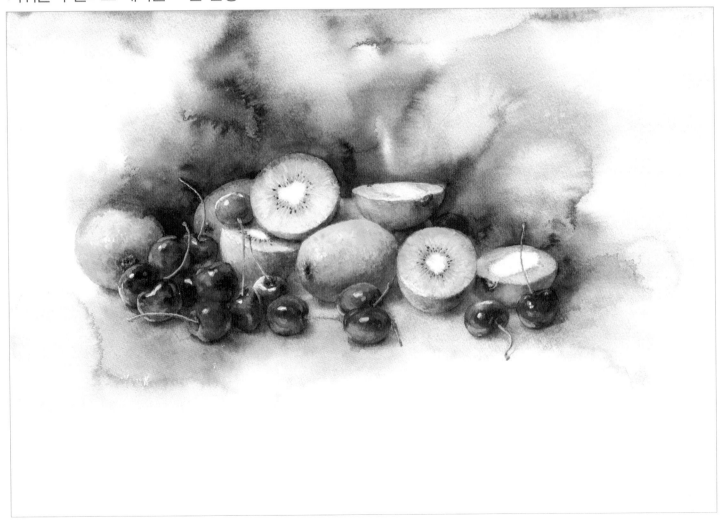

마무리 〉〉 절단면이 하늘을 바라보고 있는 키위도 살짝 물색으로 누르는 것으로 마감하고, 체리의 하이라이트 부분도 최소화 하여 주변색과 맞춘다. 세필을 이용하여 어느 정도 과일이 정리가 되었으면, 바닥면과 과일과 닿는 면을 연결하는 무채색을 만들어 마무리한다. 과일표현까지 그림 한 장 전체를 번지기로 기법을 통일하는 경우에는 시간이 짧게 걸리고 전체 분위기 위주로 그림이 끝나는 반면, 이렇게 번지기와 묘사를 함께 혼용하는 경우에는 정도차이를 조절하는 미세한 작업이 필요하므로 훨씬 많은 시간을 필요로 한다. 어떠한 방법이 본인의 성향과 잘 맞느냐에 따라 그림의 내용은 이렇게 큰 차이를 갖게 되므로, 많은 시도와 도전으로 여러 가지 방법적인 접근을 통한 자기만의 개성을 찾기 바란다.

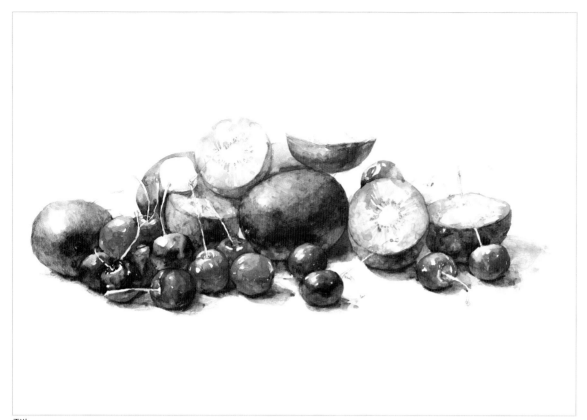

중벌

중벌 》 바탕표현 없이 과일만 그린 학생작으로 중간 정도 진행된 과정이다. 작품수채화와 학생수채화의 공통점은 원근표현과 명암의 해석에 있다고 하여도 과언이 아니다. 단지 학생작에서는 시험이나 평가에 대비하여 표현과 완성의 규칙을 지켜야 하는 반면, 작품수채화에서는 이러한 규칙 없이 훨씬 더 자유로운 개성표현으로 본인과 제 3자가 공감할 수 있는 작업에 방향을 둔다는 차이가 있다고 생각한다.

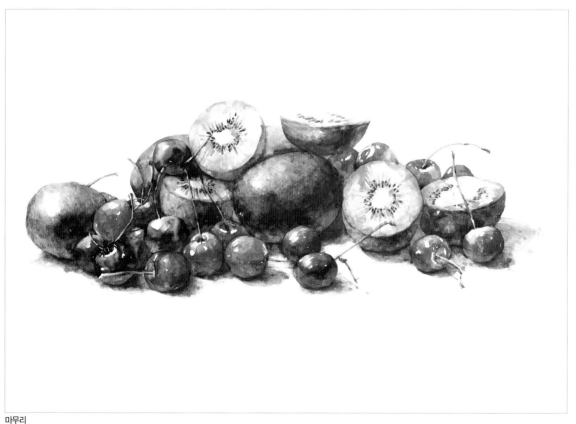

마무리

마무리 》 이 그림에 사용한 종이는 220g 켄트지이고 신한물감으로 채색했다. 적당한 물 맛이 수채화다운 느낌을 전달해주며, 자신있고 풍부한 색상표현이 맛깔스럽게 완성된 그림이다.

키위와 체리를 나란히 나란히

사진과 채색 1단계 >> 워낙 단순한 스케치이기에 따로 스케치 사진을 싣지 않았다. 과일을 나란히 배치하여 수평을 강조하고, 채색에서는 세로로 물 흐르기를 유도하여 수직을 표현할 계획이므로 화지의 윗 부분보다 아랫부분이 넓게 남도록 과일을 위로 올려 스케치 하였다. 화지의 위쪽 바탕면에는 번트시에나, 레드 브라운, 반다이크 브라운에 울트라마린 딥을 섞어가며 마음이 가는대로 채색하고, 약간의 세루리안 블루에 울트라마린 딥과 옐로우 그린을 섞어 마르기 전에 점찍듯이 색을 올렸다. 어둠이 필요한 곳에는 앞의 색에 바이올렛과 세피아로 짙은 톤을 칠하고, 작은 붓에 로우엄버와 라이트 레드를 약간 묻혀 포인트를 찍으며 바탕을 단숨에 완성해 보자.

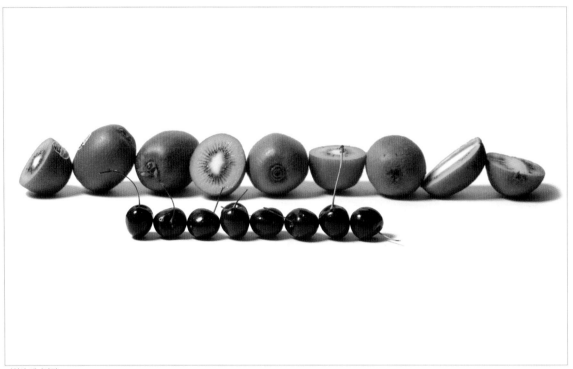

키위와 체리사진

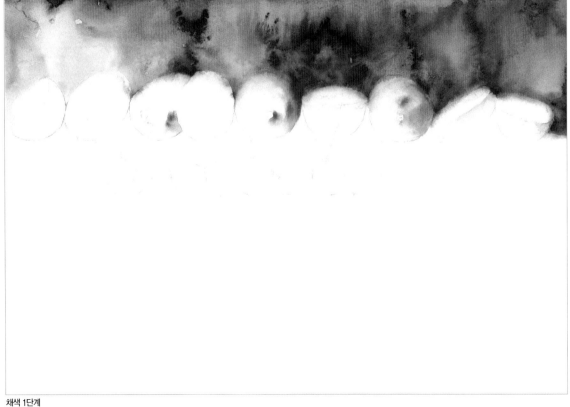

채색 1단계

채색 2단계

채색 2단계 》》 옐로우커와 로우 엄버를 기본 색으로 하여 키위를 칠하되, 이 색들이 마르기 전에 옐로우 그린 또는 그리니쉬 옐로우와 세피아를 섞어가며 키위의 어두운 면에 색상 변화를 만든다. 밝은 부분에는 수시로 맑은 물을 떨어뜨려 물이 피어나도록 하면서 옐로우 오렌지로 주황색 포인트를 넣었다.

채색 3단계 》》 어두운 부분에 더 많은 색이 집중되어야 하는 과정이다. 키위의 질감이 매끄럽지 않은 특성이 있으므로 어두운 면에 물감이 얼룩지는 방법을 적극 이용한다. 그림이 진행되는 상태를 계속 지켜보면서 물 떨어뜨리기를 반복하되, 키위의 밝은 외곽선 쪽으로 물감이 짙게 고이지 않도록 세필과 화장지로 자주 닦아낸다.

채색 3단계

채색 4단계 >> 키위의 그림자는 옐로우커에 울트라마린 딥을 섞어 기본 무채색을 넉넉히 만들고, 여기에 오페라나 인디고, 바이올렛을 섞어가며 어두운 색 톤의 변화를 주며 채색한다. 키위와 바닥면이 닿는 곳의 가장 짙은 어둠에는 인디고에 레드 브라운과 바이올렛을 섞어 칠했다. 앞에서 넉넉히 만들어 놓은 기본 무채색에 물을 많이 섞어 충분히 흐리게 한 색으로 아래쪽 면을 칠할 때에는, 색상이 종이 위에서 아래쪽으로 흐르도록 화판을 세로로 기울여 놓고 진행한다.

채색 4단계

채색 5단계 >> 오렌지에 오페라를 섞은 밝고 화려한 붉은색을 기본으로 체리를 칠하면서 동시에 아래쪽도 함께 채색하여 색상이 연결되도록 한다. 세밀하게 그려지는 것을 피하기 위하여 넓은 바탕붓으로 작은 체리까지 함께 칠하는 것도 좋은 시도이다. 조금 벗어나거나 덜 채색되어도 세필로 묘사한 촘촘한 표현과는 전달되는 느낌이 다르기 때문이다.

채색 5단계

90

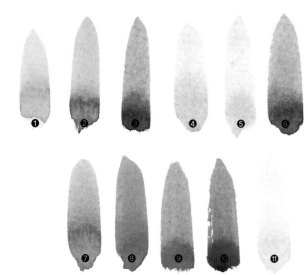

❶ 옐로우커 + 옐로우 그린 │ ❷ 옐로우커 + 로우엄버
❸ 옐로우커 + 옐로우 그린 + 레드 브라운 + 세피아
❹ 옐로우커 + 울트라마린 딥 + 오페라
❺ 옐로우커 + 울트라마린 딥 + 오페라 + 인디고 + 바이올렛
❻ 인디고 + 레드 브라운 + 바이올렛 │ ❼ 오렌지 + 오페라
❽ 버밀리언 + 퍼머넌트 로즈 │ ❾ 퍼머넌트 로즈 + 로즈마더
❿ 퍼머넌트 로즈 + 로즈마더 + 레드 바이올렛
⓫ 레몬 옐로우 + 비리디안

키위와 체리를 나란히 나란히 완성

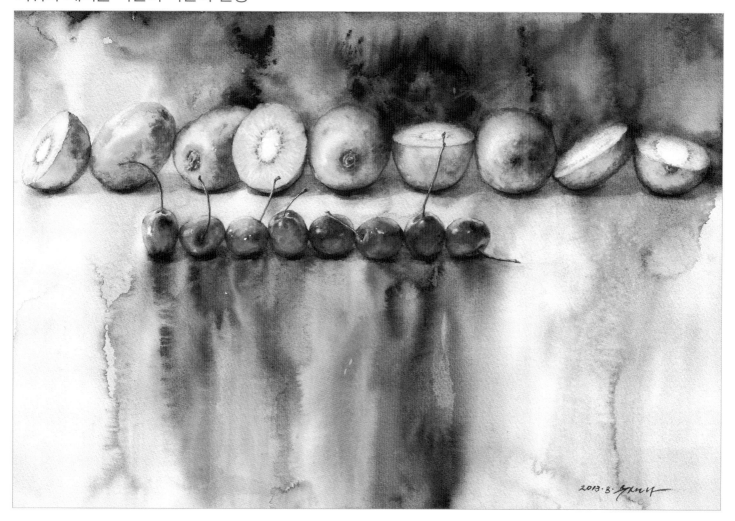

마무리 》 버밀리언에 퍼머넌트 로즈를 섞은 색과 퍼머넌트 로즈에 로즈 마더를 섞은 짙은 색으로 체리의 어두운 포인트를 살리고 역시 같은 색에 물을 흥건히 묻혀 아래도 흐르도록 둔다. 마르는 상황을 살펴 보면서 옅은 색을 만들어 물 흐르기를 더욱 과하게 유도하여 아래쪽 공간을 채우고, 마지막으로 키위의 절단면을 레몬 옐로우에 비리디안을 약간 섞은 색으로 약하게 채색하여 마무리 하였다. 이 작업은 과일보다는 바탕이 더 중요하게 다루어진 그림으로, 같은 방식으로 또 다른 과일이나 정물들을 시도해 본다면 화면의 절반 이상을 차지하는 바탕이 때로는 그 자체의 표현방식 여부로 인하여 그림 전체를 결정짓게 하는 주제가 되는, 흥미로운 경험을 하게 될 수 있을 것이다.

수산나의 과일 그리기

ISBN : 978-89-93399-45-5

가 격 : 12,000원

초판 인쇄 : 2014년 1월 25일

초판 발행 : 2014년 2월 1일

저 자	김수산나
기 획	구본수
사 진	김용대
디 자 인	오승열
마 케 팅	박좌용

펴 낸 곳	미대입시사
출판등록	1989년 3월 15일 라-4024
주 소	121-180 서울시 마포구 어울마당로 26 제일빌딩
전 화	02-335-6919 / Fax 02-332-6810
홈페이지	www.artmd.co.kr / www.화구몰.com

이 도서의 국립중앙도서관 출판시도서목록(CIP)은 서지정보유통지원시스템 홈페이지(http://seoji.nl.go.kr)와 국가자료공동목록시스템(http://www.nl.go.kr/kolisnet)에서 이용하실 수 있습니다.
(CIP제어번호 : CIP2014000789)